David Shrigley

Domaine de Kerguéhennec

www.art-kerguehennec.com

centre d'art contemporain - centre culturel de rencontre

Ouvrage publié avec le soutien
du Conseil général du Morbihan,
du Conseil régional de Bretagne,
du Ministère de la culture : D.A.P.,
DRAC Bretagne et du British Council.

David Shrigley, *vandale et moraliste*
— *sur les dix doigts de la main gauche*

David Shrigley songe un moment à se destiner à la profession de dessinateur humoristique après ses études à la Glasgow School of Art de 1988 à 1991, mais, ses premiers recueils publiés, il change de cap ; sans perdre son humour ni renoncer au dessin, heureusement ! L'humour est en effet un ingrédient majeur de son travail, et le dessin reste son mode d'expression le plus spontané. Si donc il intervient, l'année 2000, dans l'édition du dimanche du quotidien *The Independent*, c'est alors plus en artiste invité qu'en satiriste aguerri. À cette tribune, l'artiste porte le regard singulier d'un amateur sur le monde. Le caricaturiste, lui, agit en journaliste et souvent en éditorialiste. Il a des comptes à rendre sur l'actualité du monde, là où l'artiste n'a de compte à rendre que sur sa propre actualité.

Ce qui distingue surtout le travail de Shrigley de celui d'un dessinateur de presse professionnel, c'est l'instabilité de son style : de son graphisme et de sa graphie. Alors que le professionnel va s'attacher à élaborer une « écriture » personnelle immédiatement reconnaissable, Shrigley s'obstine à hoqueter comme un maladroit d'un dessin à l'autre, comme si chaque dessin était le premier et comme si aucun progrès ne lui était permis. Or s'il se tient à une telle (absence de) discipline, ce n'est pas parce qu'il est à la recherche d'une naïveté originelle — les dessins d'enfants sont pour lui sans aucune espèce d'intérêt —, ni parce qu'il a le goût du défi ; ce n'est pas non plus parce qu'il est affligé d'une grave schizophrénie — le niveau de son désordre mental ne dépasse pas la moyenne, ou alors il cache bien son jeu ! —, ni qu'il cherche à analyser ce symptôme étrange selon lequel à peu près tout adulte se transforme en lourd handicapé dès qu'on lui demande de dessiner de mémoire un mouton ou tout autre animal… (Car il y a sans aucun doute beaucoup de différences entre une taupe et un kangourou !) C'est plutôt pour tromper l'ennui qui menace derrière toute spécialisation que Shrigley adopte ce profil d'amateur incurable. Et c'est surtout pour établir une relation plus directe avec son public, qui, en l'absence apparente de tout style ostensible, pourra recevoir ses dessins — lesquels parfois peuvent se présenter sous la forme de pages de textes manuscrits — comme s'ils lui étaient adressés en propre : à la façon d'un message laissé à un proche sur la table de la salle à manger ou sur la porte du réfrigérateur. D'ailleurs je n'ai pas de réponse à apporter à sa place. Mais je constate qu'en procédant ainsi, il nous place dans une situation qui a quelque chose à voir avec la façon dont un événement inattendu peut advenir sous nos yeux et accapare dès lors notre attention : qu'il s'agisse d'un accident de la circulation ou du lacet dénoué du piéton qui nous précède… Le dessin, comme la rue, doit être un spectacle — pour le dessinateur comme pour nous-mêmes, qui sommes encore moins bien disposés avec un crayon [1]. Qu'on ne se méprenne pas, l'amateur dont je

parle fait tout ce qu'il peut et n'agit pas avec nonchalance. L'amateur peut être dilettante, mais il peut aussi être acharné à la tâche, et c'est plutôt dans cette catégorie que se range Shrigley, quand il travaille effectivement. Un texte raturé trahit toujours, en même temps qu'une certaine confusion, le souci d'une expression enrichie et plus précise.

Né en 1968 dans une ville moyenne et sans histoire du centre de l'Angleterre, David Shrigley a choisi de rester à Glasgow après ses études. Et c'est là qu'il exerce son acuité et son sens aigu du raccourci. Parmi les nombreux artistes de la très stimulante scène artistique de la ville écossaise (citons entre autres : Claire Barclay, Roderick Buchanan, Douglas Gordon, Jim Lambie, Jonathan Monk, Ross Sinclair, Richard Wright…), Shrigley est sans aucun doute le plus grand… par la taille ! Ses presque deux mètres lui offrent un poste d'observation privilégié, une vue imprenable sur la société dans laquelle il vit, ses métamorphoses et ses dérèglements : grands ou petits, comiques, déplorables ou simplement sordides : à l'exemple de la grande cité industrielle, alternativement ballottée entre la récession et la promesse d'une nouvelle prospérité, où, selon l'expression consacrée, il a choisi de « vivre et travailler ».

Car, bien sûr, la culture dominante est urbaine[2], fortement influencée par les standards (je devrais dire les *modèles*) anglo-saxons, et elle connaît peu de variantes d'un pays à l'autre. Ce qui donne à la compétition entre les grandes métropoles modernes une allure de fiction débridée : pour le plus grand stade, le plus grand building, le plus grand centre commercial, le plus grand aéroport, le plus grand musée, etc. Ceci, Shrigley l'a bien compris. Glasgow est le centre du monde, mais ni plus ni moins que Paris, Milan, Madrid ou Los Angeles, qui tendent à devenir autant de marques concurrentielles (un dentifrice contre une automobile, un parfum contre un processeur, un philosophe contre un compositeur…) sur le marché de la planète. Il n'y a plus de frontière entre le vernaculaire et l'universel. Le particulier se confond avec le général. Ce qui vaut pour Glasgow vaut donc aussi bien pour toute autre ville occidentale. Et telle sensation intime — et, de plus, infinitésimale —, qui fournit à l'artiste la matière d'un dessin, d'une photo ou d'une sculpture, n'est ni plus ni moins négligeable qu'un geste héroïque, si elle rappelle en chacun le souvenir d'une sensation semblable, si possible incongrue, refoulée ou simplement désagréable.

Car David Shrigley n'est pas seulement un dessinateur humoristique amateur, il est aussi sociologue et psychanalyste à ses heures… or ses analyses et diagnostics sont inattaquables. La confession est son ton privilégié et, comme elle ne peut être exempte de connotations religieuses — le curé est le premier des psychanalystes et ses consultations sont gratuites —, elle a souvent rapport avec la faute, le crime, le sentiment de culpabilité, l'envie, l'injustice, l'échec, la mort, etc.

De saint Augustin à Rousseau ou de Coleridge à de Quincey (tous deux *Lakistes* et mangeurs d'opium), la confession a acquis ses lettres de noblesse et l'un des ressorts comiques efficaces de Shrigley est de l'adopter comme un genre littéraire susceptible de tout absorber, du plus intime au plus universel, du plus anodin au plus exceptionnel, du plus complaisant au plus subtil, d'osciller entre la turpitude et la métaphysique et de nous promener entre le réel et la fiction comme à travers les rayons d'un bazar labyrinthique. D'où la difficulté à appliquer les règles d'une taxinomie rigoureuse face à des œuvres prêtes à tout, donc afférentes à de très multiples thématiques [3]. Rousseau a beau avoir donné l'exemple d'une des syntaxes les plus fluides et raffinées du corpus littéraire francophone, l'« absence de style » à laquelle semble s'obliger Shrigley, son dessin tremblé (par maladresse affectée et non par démonstration de virtuosité) trouvent leur pleine justification dans le choix de la confession. Si en effet le but de l'artiste est de nous « parler à l'oreille », c'est qu'il tient à créer l'illusion d'une relation de proximité avec son auditoire. Et s'il préfère entretenir son prétendu « amateurisme » — s'il préfère le chuintement de la langue à une voix travaillée qui porte loin et s'entend nettement —, c'est parce qu'il voit finalement un obstacle dans la fluidité du style, un inconvénient dans l'infaillibilité avec laquelle le dessinateur professionnel touche sa cible à distance. C'est parce qu'il ne croit pas en la transparence des signes et de la représentation, qu'il n'en veut pas et qu'il se fie à la vertu d'une *médiocrité familière*, d'une absence de style à la portée de tous, qui favorise donc une meilleure identification du « lecteur » avec lui-même, surtout quand il s'agit d'évoquer des sujets aussi prosaïques que la planète Mars, la taxe d'habitation, ou la pénurie de tomates en hiver…

Le principe de la confession n'est pas exactement celui du dialogue, cependant il est fondé sur une transmission, même univoque. Il suppose donc un locuteur (ici : l'*auteur*) et un auditeur (imaginaire), dont David Shrigley voudrait faire éperdument son interlocuteur. D'où ce rôle de « bon garçon » exagérément prévenant que prend l'*auteur* dans les dessins et les photographies : toujours prêt à lier conversation, toujours animé d'un assommant désir de communication avec autrui, donc toujours prompt à accueillir, interroger, s'intéresser, prendre soin, solliciter, secourir, rassurer, raconter, expliquer, remercier, etc., et presque toujours placé devant un mur d'incompréhension (il faut en effet distinguer l'auditeur imaginaire du public réel, placé devant le dessin en position d'indiscret, et qui peut saisir cette incompréhension) ou devant un abîme de banalités, comme dans les prémices embarrassés d'une conversation entre deux inconnus placés face à face à un dîner guindé, et dont le plus entreprenant va faire tout ce qu'il peut et va puiser n'importe où les moyens de briser la glace. Car la maladresse dont est affligé l'*auteur* lui fait violence autant qu'à son interlocuteur imaginaire et à nous-mêmes, qui sommes témoins de cette parodie de dialogue. En d'autres circonstances, l'*auteur* peut insulter le destinataire fictif de ses messages. Dans les cas les plus désespérés, il débitera ses observations ou ses interrogations arbitraires comme si elles présentaient un intérêt (pratique ou

WHICH RECORD IS THE BEST?

A.

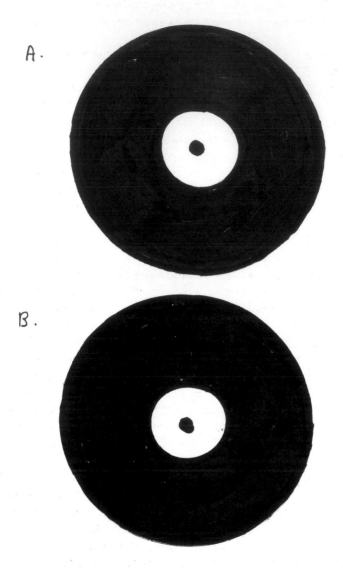

B.

ANSWER: PERSONALLY I PREFER B.

philosophique ?) de portée universelle : « This kind of star is rare »[4],
« How tall does grass have to be in order to be considered as "long grass" ? »[5]
Tous les moyens sont bons pour assurer une prédominance phatique à ses
paroles, donc pour tenir le langage en deçà de sa fonction d'information.

 L'auteur est un rôle. David Shrigley se moque que le public
partage ses idées au fond. Il montre les limites de nos moyens de
communication spontanés, puis il construit un monde qui lui est propre sur
les décombres du monde auquel, comme nous, il appartient. — La mort et,
sous une de ses formes anticipées, la mutilation (du corps, du discours, du
dialogue, du tissu environnemental et social, etc.) ne reviennent pas pour rien
comme des obsessions d'un dessin à l'autre. Portant le langage à un point
proche de la dislocation, il s'y connaît comme personne pour faire des
associations absurdes, pour parler avec légèreté de sujets importants, avec
cruauté de sujets sensibles et avec gravité de sujets parfaitement indifférents.
L'ajustement malaisé du style à un propos particulier ou, inversement,
l'adaptation du propos à l'absence de style, ne forment qu'une étape.

 Cependant le visuel a affaire avec la main, et la main, adroite
ou pas, souriante[6] ou sanguinolente[7], offre le motif de plusieurs réalisations.
Car David Shrigley, en outsider volontaire, revendique le caractère laborieux
de son travail. Autrement il n'aurait pas choisi de publier cinquante
instantanés pris dans l'atelier et représentant des objets modelés en terre
(et à la main, s'il vous plaît !) en guise de dépliant pour l'exposition qu'il
réalisa au Camden Arts Centre au printemps 2002. N'hésitant pas, ici, à
s'autoproclamer maître artisan [*master craftsperson*], ou à se brocarder en
qualifiant, ailleurs, de saletés lesdites esquisses — toutes, il est vrai, plus
navrantes les unes que les autres ! —, n'attachant plus loin aucune utilité à
l'activité manuelle (« This object serves no purpose »[8]), et pointant finalement
le *ça* de la sculpture, son être-en-tant-qu'être-comme-son-être-en-tant-
qu'objet (*sic*), en dressant ostensiblement les quatre lettres en terre du
pronom *this*, alignées de guingois, sur un tapis de même substance — il fallait
y penser ! Ce que montre ce dépliant, sans texte et néanmoins très instructif,
c'est que David Shrigley prend un plaisir élémentaire (« régressif » ?) à
modeler n'importe quoi, à éprouver gratuitement le plaisir de la
représentation : sculpter une prise électrique, un os, un mur de briques, une
cartouche de fusil, un serpent, un petit oiseau, un fromage, une tête
d'éléphant, un papillon, une clé, un champignon, un bonhomme de neige, un
homme en érection, etc. — L'inventaire des sculptures finalisées n'est pas
moins éclectique : une paire de nu-pieds, une bougie, une vis, un clou, un sac
à main, une feuille de laitue, un sabot de cheval, un pied humain, une
molaire, un alphabet, un biscuit, une part de forêt-noire[9]… Tout ce qui lui
passe par la tête doit aussi passer entre ses mains. Et ses admirateurs
inconditionnels auront beau voir une marque de fabrique, une signature
cryptée dans cette fichue absence de style, la preuve est cette fois donnée
toute crue : si les dix doigts de David Shrigley lui procurent du plaisir, ils lui

causent aussi pas mal de souci ! « Il faut, comme dit Foucault, qu'il y ait, dans les choses représentées, le murmure insistant de la ressemblance ; il faut qu'il y ait, dans la représentation, le repli toujours possible de l'imagination. » [10]

Cet éloge de la main doit bien sûr être tempéré par certaines observations. Il suit en effet un cours contraire à la dématérialisation prescrite par l'art conceptuel. Et Shrigley, qui n'ignore pas l'étendue de ses récents avatars, en Écosse et ailleurs, sait aussi qu'il ne parvient pas finalement à faire un outsider crédible. Il déclare lui-même : « We place too much importance in Objects. Objects really aren't very interesting. Personally I prefer sounds (and also smells). » [11], faisant ainsi directement référence, même sur un ton parodique, à la très fameuse et toujours irremplaçable déclaration de Douglas Huebler : « The world is full of objects, more or less interesting ; I do not wish to add any more. I prefer, simply, to state the existence of things in terms of time and/or place. » [12] Interrogé sur sa position d'artiste face au *revival* conceptuel, Shrigley précise : « I like the idea of being an outsider (even a voluntary one), but I don't really think I can be one, because the life I have as an artist is the same as most other artists, i.e. I went to art school, I graduated, I make art & show it in galleries & museums. Outsiders usually have a different experience from this (usually they didn't go to Art School). I think that maybe what separates me from other artists is that a lot of the people who see my drawings in books and magazines do not see it as "Fine Art" and therefore are unaware that I am a "Fine Artist". (Which is a situation which pleases me.) » [13]

David Shrigley plaide en faveur d'une certaine maladresse. Il n'hésite pas à en rajouter [14] quand il faut. Pourtant il est doué d'une aptitude exceptionnelle à produire de l'image et à interpeller l'attention sur des riens : « Which record is the Best ? A. B. Answer : Personally I prefer B. » [15] ou à transformer la moindre observation en pseudo-déclaration d'intérêt général. Il a le don de disserter sur des détails indifférents mais il monopolise rarement son public très longtemps. Il affectionne la forme courte et sentencieuse de l'aphorisme et il y est conduit par une concision naturelle. Quelques secondes suffisent à saisir ses intentions, sauf quand il décide de mettre notre patience à l'épreuve en des inventaires, des récits, des instructions, des tableaux récapitulatifs et des formulaires d'une méticulosité manifestement pathologique. Quelques secondes devant chaque dessin ou devant chaque photographie, c'est tout. — D'où le succès de ses quelques interventions dans la publicité et l'intérêt qu'il suscite chez des publicitaires professionnels aventureux. Ce qui ne veut pas dire qu'un dessin ou une photographie chasse l'autre. Le corpus des œuvres a une apparence de désordre, pourtant il s'organise, et les recueils publiés par l'artiste, au nombre de douze, participent à cette mise en ordre… en même temps qu'ils entretiennent la confusion sur leur statut propre en pouvant être assimilés à des albums de bandes dessinées. (L'organisation est aussi soustractive. Et l'artiste peut être pris d'une frénésie auto-destructive quand il fait le tri de

ses dessins : éliminant d'abord les mauvais, les moins mauvais, puis les moyens et, pris d'excitation, devant parfois se contenir pour ne pas jeter les bons.)

La sculpture, elle, requiert un peu plus de temps. Mais est-ce parce que son exécution est plus longue ? Est-ce (prosaïquement) parce qu'il faut plus de temps pour en faire (spatialement) le tour ? Les objets de Shrigley évoquent plus que n'importe lequel de ses dessins l'esthétique schématisée de la bande dessinée non réaliste, et ils tirent une partie de leur étrangeté de ce qu'ils procurent l'impression d'un passage artificiel à la troisième dimension [16]. La première fois qu'enfant je tins entre mes mains une figurine en plastique représentant Tintin, Astérix ou quelque autre de ces personnages, je la tournai dans tous les sens, je la regardai de face et de profil mais surtout de biais, de dos, par-dessus et par-dessous, en réalisant que la multitude d'images fixes qui, dans les albums de leurs aventures, leur avait donné vie, ne les présentait jamais que sous un nombre très limité d'angles de vue. Jamais il ne m'avait ainsi été donné de faire le tour de Tintin ou d'Astérix. Et la chose extraordinaire, je m'en aperçois, est de parvenir à rendre un objet ressemblant et même familier sous une face qu'on ne lui connaît pas. Le tour de force du sculpteur de figurines, c'est sa capacité à rester dans la continuité, à faire du continu avec du fragmentaire, et c'est seulement ainsi qu'il donne l'illusion de nous révéler la face cachée d'une image.

Au prodige du passage de la bi à la tridimensionnalité, David Shrigley ajoute celui de la *transmutation de la matière* (ni plus ni moins !), en sculptant… un sac à main rigide, des nu-pieds métalliques [17], un tube de colle qui tient tout seul accroché au mur, ou encore des clous, des vis et des bougies démesurés — quoique demeurant toujours de taille plutôt modeste pour des sculptures. Enfin il dépasse ces exploits et, de l'hommage involontaire à Oldenburg, il passe à Manzoni et élève ses résidus au rang de reliques, à moins qu'il ne s'élève lui-même à la condition de relique vivante [18], en recueillant méthodiquement ses ongles coupés pendant cinq ans et en les présentant sous globe : faisant ainsi un parallèle inattendu entre le geste du sculpteur et celui de la manucure, lequel devient vraiment délicat lorsque, condamnés à être notre propre manucure, nous nous coupons nous-mêmes les ongles de la main droite avec la main gauche. Dessinateur maladroit, David Shrigley, soigneusement penché sur son ouvrage, n'en serait pas moins un sculpteur ambidextre [19] !

Par discrétion, simple provocation ou par un réflexe d'autodérision hygiénique (dès lors qu'il se sait aujourd'hui nanti d'une certaine reconnaissance en tant qu'artiste), David Shrigley se donne volontiers une image d'homme désœuvré. La question du désœuvrement, particulièrement bien servie par le dessin (mode d'expression déconsidéré, mineur et élémentaire), revient d'ailleurs régulièrement dans son travail,

notamment sous la forme abstraite d'arabesques, spirales, enroulements, superpositions, quadrillages ou gribouillis… « Thursday 5th. This is what I did today. What did you do ? »[20], 1998, « I design fancy things for roofs — will you marry me ? »[21], 1998, « When weak lines end new pens are bought »[22], 1998[23]. Le désœuvrement est l'expression soit d'un caractère anxieux (désœuvrement par impuissance) soit d'un caractère désinvolte (désœuvrement par opulence : de biens ou de talents). Lui demandant un jour quel était son emploi du temps quotidien, s'il en avait un, Shrigley me répondit sérieusement qu'il se levait vers neuf heures du matin, se couchait à minuit et qu'entre-temps il se tenait éveillé. La formule est aussi lapidaire qu'efficace. Car un artiste qui dort est-il encore un artiste ? En dépit des surréalistes et à moins que l'artiste ne l'ait décidé à l'état d'éveil, on en doutera. Un artiste mort, soit dit en passant, n'est plus véritablement un artiste ! Qu'en pensez-vous ?

Shrigley est vivant et il diversifie sa production. Chroniqueur acerbe de la vie moderne, il l'est surtout dans ses dessins, où, entre fausses confessions, vraies observations et questionnaires maniaques, il laisse plus particulièrement libre cours à son humour noir. (S'adressant à lui-même, par exemple, il écrit : « That's sad. I wish there was something I could do to help you. »[24] À une silhouette informe mais visiblement mal en point, ailleurs, il fait dire : « Take me back to the Hospital. »[25]). Ses photographies, qui s'accompagnent de textes dans la plupart des cas — et qui, pour certaines, sont comme les vues générales de ses dessins exclusivement textuels placés dans un contexte spécifique —, sont produites plus parcimonieusement et révèlent une autre face de l'esprit de cet artiste qui n'en manque pas : moins intime, plus distanciée peut-être, plus couramment portée à interroger l'espace public. (Question : « Which is better — a tunnel or a bridge ? »[26]) Ses sculptures n'atteignent jamais de grandes dimensions et se donnent donc en général comme des objets quotidiens transformés, soumis à un traitement très proche de la bande dessinée. Ses livres constituent le recueil de ses pensées et de ses exploits de dessinateur amateur. Les quatre modes d'expression ou supports réunis se répondent et s'appuient, et permettent à l'artiste d'étendre indéfiniment le champ de ses observations et de ses préoccupations : déjà pléthoriques entre ses lubies réelles et simulées.

S'il ne fallait citer qu'une thématique dans le travail de David Shrigley, je pencherais pour celle de la carie dentaire, qu'illustrent au moins trois de ses sculptures[27], des gouaches et sans doute des dessins. On ne meurt pas d'une carie. La carie n'est qu'une petite misère, qui fait sournoisement son travail de sape et qui suffit à vous empoisonner la vie. L'artiste ne verse pas dans le pathos, mais il ne s'interdit pas l'épanchement obsessionnel quand celui-ci touche à de menus tracas. Par ailleurs, si l'expression m'est permise, *on meurt souvent* chez Shrigley. Et souvent de mort violente. L'absence de pathos ou au contraire l'affectation de commisération ne prémunissent pas contre la fatalité. « Don't worry your world isn't falling apart it's just being dismantled. »[28]

L'humour absurde, le *nonsense* décapant est souvent servi par la tautologie, par la répétition, par la minutie appuyée que l'artiste applique à décrire les non-événements ou ceux, bien réels, qui affectent la vie des banlieues. Les banlieues, comme on sait, ont toutes commencé à la campagne, et Shrigley ne manque pas une occasion d'en rappeler le passé bucolique comme dans ce dessin pathétiquement légendé : « Tree without roots found growing in the suburbs » [29]. Les arbres sont aujourd'hui des implants artificiels dans cet environnement hostile, mais, contre toute apparence, il y a pourtant dans les paysages miteux qui forment l'arrière-plan de son travail, des rivières à vendre, des animaux fantastiques et des îlots de vie sauvage comme en rêvent les enfants qui divaguent dans les terrains vagues [30]. Il faut un imaginaire particulier pour transformer en trésor un dépôt d'ordures, et Shrigley est un peu ce Robinson des friches qui construit sa cabane au pied des falaises des grands ensembles. D'un certain point de vue, les clôtures défoncées sont les signes d'une insupportable incurie ; de l'autre, ce sont des promesses de liberté. D'un certain point de vue, les failles sont des brèches !

De ces quartiers difficiles, l'artiste n'a d'ailleurs pas qu'une connaissance théorique. Invité à la fin du siècle dernier à réaliser une commande publique dans une zone particulièrement défavorisée de la périphérie de Glasgow — recommandation importante : ici, quand on sort de voiture, pour limiter les risques d'agressions, on ne parle pas et on ne répond à personne ! —, il eut l'idée de compiler des encyclopédies enfantines sur une aire de jeux [31]. Or sitôt inaugurée, celle-ci fut sévèrement saccagée. (Je pense aussitôt à cette photographie intitulée *Dirt Pile* [32], 1997, qui à première vue ne représente qu'un simple tas de gravats, mais où l'on distingue bientôt un visage triangulaire par l'artifice de deux parpaings marqués d'une pupille carrée artistement alignés.) Seul signe encore intelligible aujourd'hui sur l'aire de jeux réalisée par Shrigley : les deux pieds campés solidement en terre d'un colosse à la manière antique, que l'artiste proposait pour promontoire aux enfants du quartier [33]. Shrigley n'est d'ailleurs pas mécontent de l'acharnement mis à pilonner son intervention publique. Les pieds vandalisés font pour lui une ruine plus vraisemblable que celle simplement elliptique qu'il avait abandonnée sur place, loin du public averti des amateurs d'art, de beaux sites et de vieux monuments.

Si l'on a de la chance et si, de façon perverse, l'on applique au tourisme l'adage : « Charité bien ordonnée commence par soi-même », il faut en effet réserver les paysages de qualité aux gens de qualité, et contraindre les autres à habiter dans des sous-terrains pour ne pas dénaturer les sites les plus remarquables [34] ! Que faire alors des sites mutilés ? Si on ne peut même pas les supporter en peinture, il faut les améliorer par la caricature, mais alors il faut viser juste. David Shrigley, on l'aura compris, est un « tireur d'élite ». C'est à la fois un vandale et un moraliste qui excelle dans les situations désespérées. En mettant bout à bout certains de ses titres et de ses légendes, à partir de recommandations absurdes ou convenues, on peut obtenir des

résultats plausibles : — *You are your own ennemy* [35] / *Dont drink the grey wine* [36] / *Try not so shake so much* [37] / *Don't worry, I will chase-off the bugs* [38] / *Try to be happy* [39] / *Imagine green is red* [40] / *Pay nothing until you're dead* [41].

Frédéric Paul, VIII.2002.

Notes

1. On apprend à écrire en dessinant puis on désapprend le dessin en écrivant.

2. Difficile, en passant, de démêler l'adjectif qui convient ici. *Urbain ?* Qui s'oppose à *rural. Métropolitain ?* Qui s'oppose à *provincial. Citadin ?* Qui est plus désuet et s'oppose à *contadin.* Difficile d'admettre en retour que ces trois notions si finement apparentées s'accordent à connoter péjorativement les notions auxquelles elles s'opposent si nettement.

3. Dans une encre sur papier, sans titre *(Inventory of the Monster Guts),* 1998 [Inventaire de l'estomac du monstre], Shrigley propose de concilier classement aléatoire et classement raisonné : « in order that chaos can be accurately measured and assessed » [pour que le chaos puisse être appréhendé et mesuré avec précision]. — Les traductions des titres, des sous-titres et des citations de l'artiste sont de l'auteur.

4. Encre sur papier, 1998 [Ce genre d'étoile est rare].

5. Encre sur papier, 1998 [Quelle taille doit atteindre l'herbe pour être considérée comme de l'« herbe haute » ?].

6. *Mr Glove,* 2000.

7. *Homemade dog toy,* 1995 [Jouet pour chien fait maison] ; Sans titre *(Left Hand/Right Hand),* 1998 [Main gauche/main droite] ; *Severed hand,* 2001 [Main tranchée].

8. [Cet objet ne sert à rien.]

9. *Black Forrest Gâteau,* 2001.

10. Michel Foucault, *Les mots et les choses,* éd. Gallimard, Paris, 1966, rééd. collection Tel, 1990, p. 83.

11. [On place trop d'importance dans les Objets. Les Objets ne sont réellement pas très intéressants. Personnellement, je préfère les sons (et aussi les odeurs).]

12. « Le monde est rempli d'objets, plus ou moins intéressants ; je n'ai aucune envie d'en ajouter même un seul. Je préfère, simplement, constater l'existence des choses en terme de temps et/ou de lieu. » Cat. de l'exposition *January 5-31, 1969,* éd. Seth Siegelaub, New York.

13. David Shrigley, correspondance, 12 août 2002. [« J'aime l'idée d'être un outsider (même un outsider volontaire), mais je ne pense pas pouvoir en être un, parce que la vie que j'ai en tant qu'artiste est la même que celle de la plupart des autres artistes. Par exemple, je suis allé aux Beaux-arts, j'y ai eu mon diplôme, je fais des œuvres et je les montre dans des galeries et dans des musées. Les outsiders ont normalement une expérience différente (en général, ils ne vont pas dans des écoles d'art). Ce qui me distingue peut-être des autres artistes, je pense, c'est que beaucoup de gens qui voient mes dessins dans des livres et les magazines ne les considèrent pas comme des œuvres d'art et par conséquent ne sont pas au courant que je suis un artiste. (Or cette situation me plaît.) »]

14. Sans titre *(Knife and Fork)*, encre sur papier, 2000 [Couteau et fourchette].

15. Encre sur papier, 1999 [Quel est le meilleur disque ? A. B. Réponse : Personnellement je préfère B].

16. Tous les rapprochements sont permis s'ils sont fondés sur des bases solides… ou s'ils sont complètement incongrus ! Cf. à ce sujet les sculptures de la série *Walt Disney Productions*, de Bertrand Lavier.

17. *Metal Flip Flops*, 2001.

18. Si l'on tient à filer la métaphore religieuse, il faut voir une allégorie de la tentation dans *Nailed Biscuit*, 2001. Le biscuit éponyme, cloué au mur, aurait une moindre efficacité, en effet, s'il ne remémorait, même de façon éloignée, un crucifiement plus célèbre.

19. *Five Years of Toenail Clippings*, 2002 [Cinq ans d'ongles de pieds coupés].

20. [Jeudi 5. Voici ce que j'ai fait aujourd'hui. Et vous, qu'avez-vous fait ?]

21. [Je dessine des choses compliquées pour les toits — vous marierez-vous avec moi ?]

22. [Quand les lignes finissent par faiblir, de nouveaux stylos sont achetés.]

23. Ce dernier dessin trouve un pendant logique dans l'encre sur papier (froissée) sans titre *(No sooner is the waste basket empty then it starts to fill up again)*, 1998, [Sitôt la corbeille à papier vidée, elle se remplit à nouveau].

24. Sans titre *(Try not to shake so much)*, encre sur papier, 2000 [Tâche de ne pas trembler si fort]. [C'est triste, j'aurais tant aimé faire quelque chose pour t'aider.]

25. Encre sur papier, 1999 [Ramène moi à l'hôpital].

26. *Tunnel or Bridge ?*, photographie couleur, 1996 [Quoi de mieux — un tunnel ou un pont ?].

27. *My Teeth*, 1999 [Mes dents] ; *What Decay Looks Like*, 2001 [Ce à quoi ressemble une carie] ; *Tooth Decay*, 2002 [Carie dentaire].

28. Encre sur papier, 2001 [Ne vous inquiétez pas, votre monde ne tombe pas en ruines, il est juste en cours de démontage].

29. Sans titre, 1998, encre sur papier, collection Frac Bretagne, Châteaugiron [Arbre sans racine, d'une espèce qui pousse en banlieue, où je l'ai trouvé].

30. *Sunday Adventure Club*, 1996, photographie couleur [Club des aventuriers du dimanche].

31. « The project you speak of was in a place called Possilpark and was completed in 1999 and was one of five such spaces which together formed "The Millennium Spaces Project". My project was a collaboration with a group of architects called *Zoo*. [...] I saw the project as a collaboration where I responded to the designs of the architects and the requirements of the people who lived there. So I don't really see it as a piece of my own artwork. I wanted to make something positive in terms of it's educating function (hence all the text from the childrens' encyclopaedia), and something indestructible (hence made of concrete). The project was disappointing because a lot of things were badly made in the first place and because of all the subsequent vandalism. It was a useful experience mostly because it made me sure that I would never do anything like it again… » David Shrigley, correspondance, 6 août 2002.

[« Le projet dont vous parlez se trouvait en un endroit appelé Possilpark. Il fut achevé en 1999 et c'était l'un des cinq espaces de ce genre qui furent regroupés pour

former "l'Opération espaces du millénaire". Il s'agissait d'une collaboration avec un groupe d'architectes qui s'appelait *Zoo*. (...) Je voyais ce projet comme une collaboration où je devais répondre au design des architectes et aux exigences des gens qui vivaient sur place. Aussi je ne le considère pas réellement comme une pièce personnelle. Je voulais faire quelque chose de positif quant à son fonctionnement pédagogique (d'où ce texte extrait dans des encyclopédies pour enfants) et quelque chose d'indestructible (donc fait en béton). Le projet était décevant parce que beaucoup de choses furent mal réalisées au premier endroit et du fait de tout le vandalisme qui s'en suivit. Ce fut une expérience utile surtout parce que je suis convaincu de ne jamais refaire quoi que ce soit de comparable... »]

 32. Photographie couleur, 1997 [Tas de gravats]. Mais, pour je ne sais quelle raison, je me souvenais de cette œuvre sous le titre *Public Commission* [commande publique], que l'artiste, je pense, ne désapprouverait certainement pas !

 33. Cf. la déclaration de l'artiste, catalogue de l'exposition *Sous les ponts, le long de la rivière...*, éd. Casino Luxembourg – Forum d'art contemporain, 2001, p. 123.

 34. Sans titre *(Rich People/Poor People)*, encre sur papier, 1999 [Riches/pauvres].

 35. Encre sur papier, 2002 [Tu es ton propre ennemi].

 36. Sans titre, acrylique sur papier *(Dont drink the grey wine)*, 2000 [Ne bois pas de ce vin gris].

 37. Sans titre, encre sur papier, 2000.

 38. Sans titre *(Don't worry, I will chase the bugs)*, 2000 [Ne t'inquiète pas, je chasserai les bestioles].

 39. Photographie couleur, 1997 [Tâche d'être heureux].

 40. Photographie couleur, 1998 [Imagine que le vert est rouge].

 41. Sans titre, encre sur papier, 2000 [Ne paie rien jusqu'à ta mort].

THE FAMOUS 'A'

THE FAMOUS 'A' IS MAKING A GUEST
APPEARANCE IN THIS WORD:

Arthritis

START

FINISH

FACT FILE

1. TOMATOES DON'T GROW IN WINTER
2. HIGHEST MOUNTAIN IS IN WALES
3. BALOONS INVENTED IN 1783
4. ICONOCGRAPHICAL EMBLEM OF BROKEN CUP IS THAT OF ABBOT BENEDICT
5. CAPITAL OF TONGA IS NUKU'ALOFA

FOREWORD TO FACT FILE

HAVE YOU EVER TRIED TO FIND THE ANSWER TO WHAT YOU THOUGHT WAS A RELATIVELY SIMPLE QUESTION? HAVE YOU SEARCHED HIGH AND LOW AND FINALLY GIVEN UP IN COMPLETE EXASPERTION? THE 'FACT FILE' IS THE LIST YOU NEED, WITH SEVERAL DIFFICULT-TO-REMEMBER AND HARD-TO-FIND FACTS. HERE YOU WILL FIND THE ANSWERS TO SUCH DIVERSE ENQUIRIES AS 'DO TOMATOES GROW IN WINTER?' AND 'WHEN WERE BALOONS INVENTED?'. LIKE ITS NUMERICAL COMPANION. 'READY REFERENCE', 'FACT FILE' PROVIDES AN EASY-TO-USE QUICK REFERENCE POINT TO A BROAD MISCELLANY OF INFORMATION THAT COULD ONLY BE OTHERWISE OBTAINED AFTER CONSULTING A WIDE VARIETY OF SOURCES, AND AS SUCH WILL APPEAL TO EVERYONE FROM TRIVIA BUFFS AND QUIZ COMPILERS TO STUDENTS AND JOURNALISTS.

TRANSLATION OF ~~SIGNS~~ SYMBOLS

WE CAN PAY INTEREST GROSS TO

NON-TAXPAYERS WHO ARE ORDINARILY RESIDENT IN THE U.K.

FOR TAX PURPOSES SUBJECT TO THE REQUIRED CERTIFICATION

OTHERWISE INCOME TAX IS DEDUCTED AT THE LOWER RATE

OF 20%. NET RATES ARE ILLUSTRATIVE ONLY AND ASSUME

TAXATION AT THE LOWER RATE. FOR INDIVIDUALS WHOSE

INCOME FALLS WITHIN THE LOWER OR BASIC RATE TAX BANDS

THE TAX DEDUCTED WILL MATCH THEIR

LIABILITY TO TAX ON THE INTEREST AND THEY
WILL ~~...~~ HAVE NO MORE ~~...~~ TAX TO PAY ON IT.

DURING THE SECOND WORLD WAR, GERMAN
SPIES USED A VERY FINE PHOTOGRAPHIC
EMULSION TO TURN TYPEWRITTEN TEXT INTO
TINY MICRODOTS - CIRCULAR PHOTOGRAPHS
ROUGHLY THE SIZE OF THE FULL STOP AT THE
END OF THIS SENTENCE

BRITAIN IS A BEAUTIFUL
COUNTRY WITH A TEMPERATE
CLIMATE MUCH LIKE OUR OWN
- THE WINTERS TEND TO BE
MILDER AND THE SUMMERS WETTER.
THE EXTREME NORTH OF BRITAIN,
THE HIGHLANDS OF SCOTLAND, HAS
A MORE MASCULINE ASPECT TO THE
LANDSCAPE, OFTEN RUGGED AND
MOUNTAINOUS, WHILST THE EXTREME
SOUTH, ENGLAND, HAS A MUCH MORE
FEMINE ASPECT; GENTLE ROLLING
HILLS AND GREEN FIELDS. THE EAST
OF ENGLAND IS VERY FLAT AND
AGRICULTURAL AND THE WEST,
IN WALES, IS QUITE MOUNTAINOUS
IN PARTS. THE NORTH OF ENGLAND
AND SOUTH OF SCOTLAND ARE
QUITE HILLY. I DIDN'T GO
TO IRELAND YET SO I
DON'T KNOW WHAT IT'S LIKE
THERE

COLOUR CHART

 MIRROR

 LOG

 PRICKLY HEAT

 ₤9·95

 MASTERCARD BILL

 GLUE

 GLOVE COMPARTMENT

 C.B. RADIO

 4·30 AM

 HUMAN HAIR

 C.D. RACK

 DIGITAL ARCHIVE

 STUMP

 SIBLING RIVALRY

 BUNGALOW

 NASAL SPRAY

 SPOON

 DIRTY DIAMOND

 KEITH RICHARDS

 VIKING WARS

 TEA TOWEL

 NERVE GAS DETECTOR

 BURST PIPE

 GARGANTUAN BODIES

 DARK GREY

 COLD HAND

 RED

 DISREPAIR

WRITING + DRAWING

- SKID MARKS
- KISS MARKS
- BITE MARKS
- BLACK MARKS
- SCRATCH MARKS

C.J.'s WRITING

I DON'T REALLY UNDERSTAND C.J.'s WRITING. IT LOOKS REALLY NEAT AT F. GLANCE BUT THEN YOU LOOK AT IT AND IT'S COMPLETELY INCOMPREHENSIBLE. WHEN HE ~~WRITES~~ WRITES YOU A LETTER IT'S WORST. YOU RECOGNISE YOUR NAME THE TOP BUT THEN THE REST IS JUST A DESCENT INTO GOBBLDYGOOK. HE COUL BE WRITING ANYTHING - INSULTS MAYBE - WHO KNOWS. HE'S GOT A REALLY GREAT COLLECTION AND HE MAKES ME THESE BRILLIANT TAPES - ALL KINDS OF THINGS AND THE ALWAYS GOT A REALLY GOOD BEAT TO THEM BUT THE THING IS YOU NEVER KNOW WHAT IT BECAUSE YOU CAN'T UNDERSTAND WHAT HE'S WRITTEN ON THEM - IT LOOKS LIKE NONSE I'M NOT SAYING THAT MY WRITING IS REALLY GOOD OR ANYTHING BUT I DON'T R UNDERSTAND C.J.'s WRITING. IT LOOKS REALLY NEAT AT FIRST GLANCE BUT THEN YO LOOK AT IT AND IT'S COMPLETELY INCOMPREHENSIBLE. WHEN HE WRITES YOU A LET IT'S WORST. YOU RECOGNISE YOUR NAME AT THE TOP BUT THEN THE REST IS JUST DESCENT INTO GOOBLEDYGOOK. HE COULD BE WRITING ANYTHING - INSULTS MAYBE - KNOWS. HE'S GOT A REALLY GREAT C.D. COLLECTION AND THEY'VE ALWAYS GOT A ~~REALLY~~ REALLY TAPES - ALL KINDS OF THINGS AND THE THING IS YOU NEVER KNOW WHAT IT IS BECAUSE YOU CAN'T BEAT TO THEM BUT HE'S WRITTEN ON THEM - IT LOOKS LIKE NONSENSE. I'M NOT S UNDERSTAND WHAT HE'S WRITTEN IS REALLY GOOD OR ANYTHING BUT I DON'T REALLY UNDERSTAN THAT MY WRITING IS REALLY NEAT AT FIRST BUT THEN YOU LOOK AT IT C.J.'s WRITING. IT LOOKS REALLY INCOMPREHENSIBLE. WHEN HE WRITES YOU A LETTER IT'S COMPLETELY INCOMPREHENSIBLE. WHEN HE WRITES YOU A LETTER AT THE TOP BUT THEN THE RES WORST. YOU RECOGNISE YOUR NAME AT THE TOP BUT THEN THE RES JUST A DESCENT INTO GOBBLDYGOOK. HE COULD BE WRITING ANYTH INSULTS MAYBE - WHO KNOWS. HE'S GOT A REALLY GREAT C.D. COLLECTION A HE MAKES ME THESE BRILLIANT TAPES - ALL KINDS OF THINGS AND THE ALWAYS GOT A REALLY GOOD BEAT TO THEM BUT THE THING IS YOU NEVER K WHAT IT IS BECAUSE YOU CAN'T UNDERSTAND WHAT HE'S WRITTEN ON THEM - IT LOOKS NONSENSE. I'M NOT SAYING THAT MY WRITING IS REALLY GOOD OR AN BUT I DON'T REALLY UNDERSTAND C.J.'s WRITING. IT LOOKS REALLY NE AT FIRST GLANCE BUT THEN YOU LOOK AT IT AND IT'S COMPLETELY INCOMP NSIBLE. WHEN HE WRITES YOU A LETTER IT'S WORST. YOU RECOGNISE YOUR NAME AT THE TOP BUT THEN THE REST IS JUST A DESCENT INTO GOBBLEDIG HE COULD BE WRITING ANYTHING - INSULTS MAYBE - WHO KNOWS. HE'S GOT A REALLY GREAT C.D. COLLECTION AND HE MAKES ME THESE BRILLIANT TAPE ALL KINDS OF THINGS AND THEY'VE ALWAYS GOT A REALLY GOOD BEAT TO TH BUT THE THING IS YOU NEVER KNOW WHAT IT IS BECAUSE YOU CAN'T UNDER WHAT HE'S WRITTEN ON THEM - IT LOOKS LIKE NONSENSE. I'M NOT SAYI MY WRITING IS REALLY GOOD OR ANYTHING BUT I DON'T REALLY UNDERSTAND C.J.'s WRITING. IT LOOKS REALLY NEAT AT FIRST GLANCE BUT IT'S WORST. YOU RECOGNISE YOUR NAME AT THE TOP PREHENSIBLE. WHEN HE WRITES YOU A LETTER DESCENT INTO GOBBLDYGOOK. HE COULD BE WRITING ANYTHING - INSULTS MAYBE - WHO KNO HE'S GOT A REALLY GREAT C.D. COLLECTION AND HE MAKES ME THESE BRILLIANT TAPE ALL KINDS OF THINGS AND THEY'VE ALWAYS GOT A REALLY GOOD BEAT UNDERSTAND WH THING IS YOU NEVER KNOW WHAT IT IS BECAUSE YOU CAN'T UNDERSTAND WH HE'S WRITTEN ON THEM - IT LOOKS LIKE NONSENSE. I'M NOT SAYING THAT M WRITING IS REALLY GOOD OR ANYTHING BUT I DON'T REALLY UNDERSTAND IT LOOKS REALLY NEAT AT FIRST GLANCE BUT THEN YOU LOOK A AND IT'S COMPLETELY INCOMPRENSIBLE. WHEN HE WRITES YOU A LETTER IT'S WRITING. IT LOOKS REALLY NEAT AT FIRST GLANCE BUT THEN THE REST IS JUST A DE YOU RECOGNISE YOU NAME AT THE TOP BUT THEN THE REST IS JUST A DE INTO GOBBLDYGOOK. HE COULD BE WRITING ANYTHING - INSULTS MAYBE - WHO KNO HE'S GOT A REALLY GREAT C.D. COLLECTION AND HE MAKES ME THESE BRILLIANT TA ALL KINDS OF THINGS AND THEY'VE ALWAYS GOT A REALLY GOOD BEAT TO THEM BUT THING IS YOU NEVER KNOW WHAT ~~IT~~ IT IS BECAUSE YOU CAN'T UNDERSTAND WHAT WRITTEN ON THEM - IT LOOKS LIKE NONSENSE. I'M NOT SAYING THAT MY WRITING REALLY GOOD OR ANYTHING BUT I DON'T REALLY UNDERSTAND C.J.'s WRIT

24

FIRST, CUPS OF TEA
WILL BE SERVED. BE
CAREFUL NOT TO SPILL
THEM ON THE FINE
LINEN MATS. THEN
TOAST WILL BE
SERVED THEN THERE
WILL BE A RACE
-THE WINNER WILL
GET A PIE.

NEXT

SHUT UP

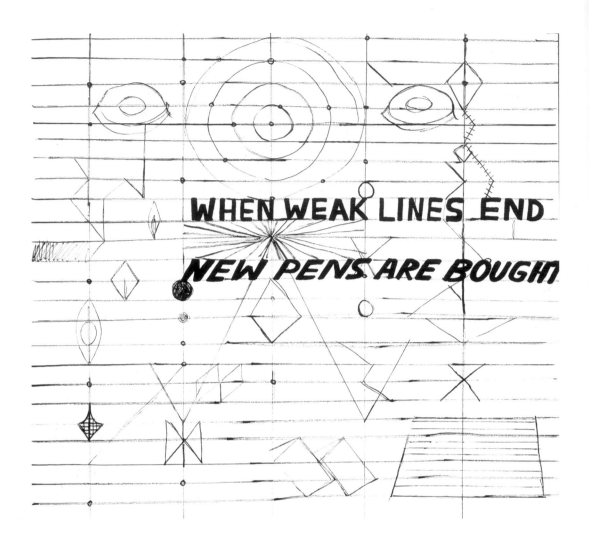

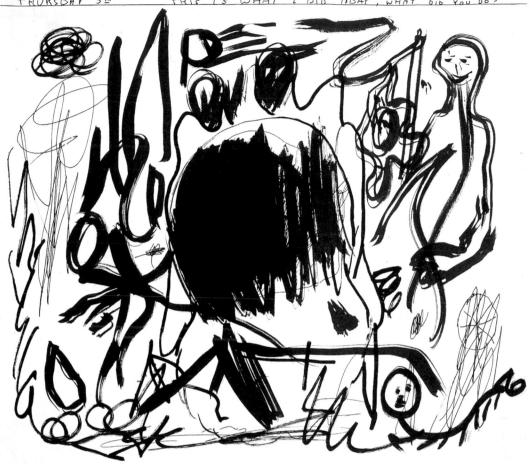

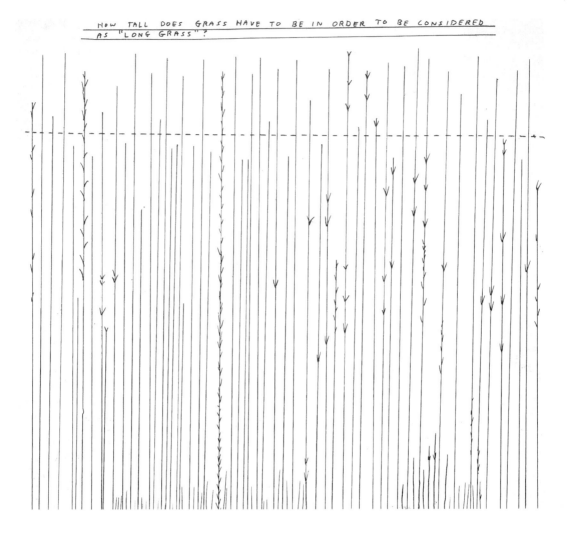

HOW TALL DOES GRASS HAVE TO BE IN ORDER TO BE CONSIDERED AS "LONG GRASS"?

Untitled, 1998 | Sans titre

SMOKE RINGS POSTER

OTHER POSTERS IN THIS SERIES;

GHOSTS
THE WIND
DOUBLE—JOINTED MAN
CAT

VIEWS

MICROSCOPE

VIDEO

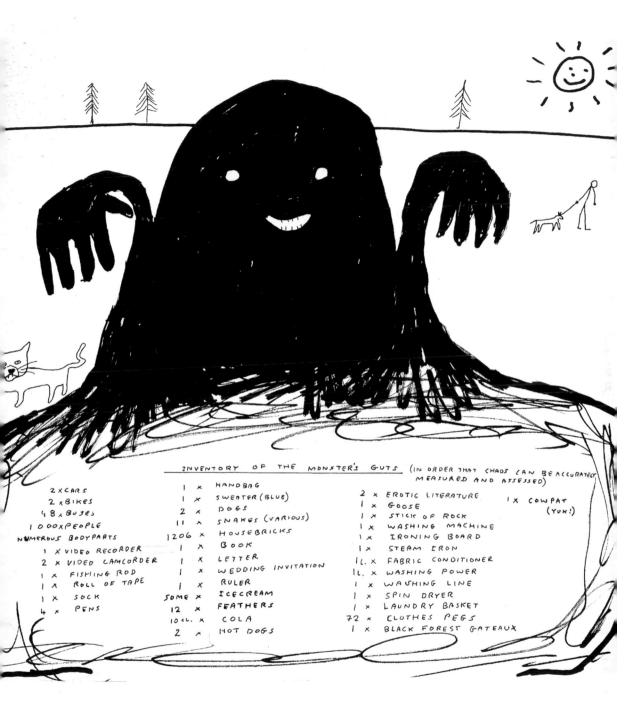

INVENTORY OF THE MONSTER'S GUTS (IN ORDER THAT CHAOS CAN BE ACCURATELY MEASURED AND ASSESSED)

2 x CARS
2 x BIKES
48 x BUSES
1000 x PEOPLE
NUMEROUS BODYPARTS
1 X VIDEO RECORDER
2 x VIDEO CAMCORDER
1 x FISHING ROD
1 x ROLL OF TAPE
1 x SOCK
4 x PENS

1 x HANDBAG
1 x SWEATER (BLUE)
2 x DOGS
11 x SNAKES (VARIOUS)
1206 x HOUSEBRICKS
1 x BOOK
1 x LETTER
1 x WEDDING INVITATION
1 x RULER
SOME x ICECREAM
12 x FEATHERS
10 CL. x COLA
2 x HOT DOGS

2 x EROTIC LITERATURE
1 x GOOSE
1 x STICK OF ROCK
1 x WASHING MACHINE
1 x IRONING BOARD
1 x STEAM IRON
1 L. x FABRIC CONDITIONER
1 L. x WASHING POWER
1 x WASHING LINE
1 x SPIN DRYER
1 x LAUNDRY BASKET
72 x CLOTHES PEGS
1 x BLACK FOREST GATEAUX

1 X COWPAT
(YUK!)

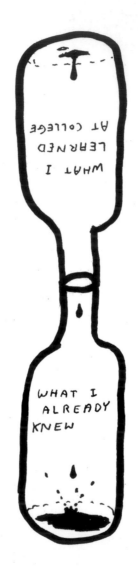

Untitled, 1999 | Sans titre

Laser marron
David Shrigley en conversation avec Neil Muholland

Neil Mulholland — Pour moi, un aspect clé de ton travail réside dans son lien étroit avec l'environnement urbain [1] : des vignettes apparaissent inopinément dans des espaces publics pour disparaître discrètement peu de temps après. Il semblerait que cela ait été une stratégie commune à quelques-uns de tes pairs lorsque vous étiez étudiants à Glasgow à la fin des années quatre-vingt et au début des années quatre-vingt-dix. Peux-tu nous parler de l'origine de ce travail et nous dire comment tu le perçois aujourd'hui ?

David Shrigley — Pour ce qui est de l'art « public », je n'ai jamais désiré faire quoi que ce soit de permanent. C'était (et c'est encore le cas aujourd'hui) parce que je ne veux pas modifier le monde de façon indélébile. Je ne pense pas en avoir le droit. Seules les mairies sont autorisées à changer les choses à tout jamais. Et aussi, en partie, parce que j'aime le mystère des choses transitoires. J'ai le sentiment que, du petit groupe d'artistes auquel j'appartenais, j'ai été le seul à faire beaucoup d'« art public ». Quand j'ai passé mon diplôme d'*Environmental Art* [2] à la *Glasgow School of Art* [l'École des beaux-arts de Glasgow], j'avais la conviction d'être un artiste public dans sa quintessence même, plus que quiconque, mais je ne pense pas que mes professeurs étaient de cet avis.

N.M. — Je me souviens encore de la photographie de ton panneau d'autoroute *Hell*, 1992 [Enfer], dans l'exposition des diplômes. Je suis sûr que beaucoup de ceux qui y sont allés s'en souviennent aussi ; c'était vraiment l'œuvre la plus remarquable de cette promotion. D'après toi, comment se fait-il qu'un département célèbre pour sa dynamique progressiste et son ouverture d'esprit ait pu manquer de voir le potentiel de cette œuvre ? Est-ce qu'à leurs yeux l'art public doit nécessairement être permanent ou basé sur un travail direct avec les membres de la communauté ?

D.S. — Je suppose que c'est un peu triste que j'en sois toujours à me lamenter sur ma note de diplôme après tout ce temps et, probablement aussi, très arrogant de ma part de présumer que mes anciens professeurs avaient tort (mais je suis bien content que tu sois d'accord !). En Grande-Bretagne, il y a la volonté de rendre l'enseignement de l'art plus académique et celle-ci ne se manifeste pas seulement par le fait que les étudiants doivent écrire davantage de dissertations mais aussi par le fait qu'ils aient à justifier leur pratique artistique en l'inscrivant dans un certain cadre théorique. Dans le Département d'*Environmental Art*, on entendait par là « faire une recherche sur le site ». Personnellement, je ne voyais pas trop dans

quelle mesure une recherche sur la bretelle d'accès de l'embranchement numéro 20 de l'autoroute M8 allait apporter quoi que ce soit à mon travail, donc je ne l'ai pas faite. Je pense que c'est un cas de « Ça marche en pratique mais est-ce que ça marche en théorie ? » Depuis, j'enseigne à des étudiants de mon ancien département et mon regard se brouille quand on me présente des projets d'art public contenant l'histoire détaillée du parking de Co-op ou d'autres lieux tout aussi fascinants.

N.M. — Dans tes premières œuvres, on a vraiment le sentiment que tu essayais de réinventer ton environnement immédiat par des procédés très subtils (et très peu coûteux), en employant des signes discrets et des objets bon marché. C'est encore ta manière de travailler aujourd'hui ; le panneau récent de *River for Sale*, 1999 [Rivière à vendre], en est un bon exemple. Cette stratégie a un succès fou dans le monde de la publicité en Grande-Bretagne depuis la fin des années quatre-vingt-dix. Il y a eu une scission importante récemment entre la « légitime » Outdoor Advertising Association [Association de publicité en extérieur] et les agitateurs de la « guérilla des media » associés à la toute nouvelle Out of Home Media Association [Association des médias en extérieur]. Tu as eu une telle influence sur ce dernier groupe qu'ils t'ont récemment invité à faire une intervention à St. Luke's, une des meilleures agences de Londres pour les médias d'environnement [3]. Étais-tu conscient de l'impact de ton travail dans ce domaine ; y es-tu favorable ?

D.S. — Je suis surpris que mon travail ait eu ce type d'impact. Je suis naturellement flatté de l'attention que je reçois. Ce qui est plutôt amusant, c'est qu'inconsciemment, je pense que j'ai réalisé ces œuvres en réaction à la publicité. Certainement en réaction à la signalétique en général et à la publicité, qui en fait partie. Je suis assez ambivalent quant au monde de la publicité. Je pense que c'est ennuyeux. Elle n'a qu'un seul principe : vendre des choses.

N.M. — Je pense que tu as raison. Il y a énormément de concurrence entre les agences dans ce domaine tant pour des raisons de fierté que pour attirer de nouveaux clients. On dirait que, jusqu'à présent, c'est Acclaim Entertainment qui est allé le plus loin en soudoyant des parents endeuillés afin d'obtenir la permission de placer des publicités sur les tombes de leurs chers disparus pour le lancement de Shadowman 2, sur Playstation 2. Je me demande comment cela aurait été perçu quand tu étudiais au Département d'*Environmental Art* étant donné ses affinités avec certaines stratégies promues à la fin des années quatre-vingt. L'art public à Glasgow a toujours eu une attitude critique par rapport à la publicité, encourageant le travail photo-conceptuel du milieu des années soixante-dix. C'était peut-être tout aussi ennuyeux que la publicité elle-même, puisque cela consistait uniquement à dire aux gens que le but de la publicité était de nous vendre

des choses. Ton dessin sans titre *(Cup of Tea for Sale)*, 1997 [Tasse de Thé à vendre], m'amuse assez par son mépris pour ce tas de médiocrités. Quelque chose de si modeste et de si drôlement ordinaire atténue la « nécessité » de neutraliser les intrusions commerciales dans la vie de tous les jours en retournant sur lui-même l'ensemble du dispositif politique des pubs et des contre-pubs. Je ne suis pas sûr que l'on puisse en dire autant de certains de tes pairs. Une des conséquences du succès de la commande d'art public contemporain à Glasgow est le fait que l'on ne puisse plus aller boire un coup sans se faire accoster par une sculpture de Kenny Hunter ou aveugler par un néon fait sur mesure de Douglas Gordon. La prolifération, dans les espaces publics, de l'art approuvé par les institutions ne diffère peut-être pas tant de la labélisation actuelle et de l'omniprésence du monde publicitaire ?

D.S. — Je pense que si les œuvres d'art public que je crée venaient à être approuvées par les institutions, cela me couperait l'envie de les faire. Non pas parce que je suis une sorte de rebelle, mais parce que je ne veux pas que les gens perçoivent ce que je fais comme étant de l'Art avec un grand A, ou du moins, comme étant l'œuvre d'un « Artiste ». Dès qu'une œuvre a reçu l'approbation officielle, elle est immanquablement perçue comme de l'Art. En 1999, j'ai collaboré avec un groupe d'architectes sur le réaménagement d'un site dans le quartier de Possilpark à Glasgow. Le réaménagement consistait en un parc et un terrain de jeux auquel j'ai ajouté quelques textes tirés d'une encyclopédie pour les enfants et qui furent gravés à la sableuse sur les surfaces bétonnées. J'ai aussi inclus des pieds géants sculptés dans de la pierre qui devaient évoquer les vestiges d'une statue monumentale. Comme le reste du projet, les pieds furent fortement vandalisés presque immédiatement. L'ensemble du projet s'est résumé à une expérience assez frustrante pour un certain nombre de raisons et pas une seule dont je sois particulièrement fier ni pour laquelle je serais prêt à recommencer, mais curieusement, je pense que les pieds taillés ressemblent beaucoup plus à une de mes pièces maintenant que lorsqu'ils venaient d'être terminés. Dans un premier temps, ils furent couverts de graffiti, et les ongles de peinture. Ensuite, les orteils furent détruits et finalement un pied entier fut retiré. Je suppose qu'ils sont maintenant conformes à mon esthétique, ou bien que leur destruction m'aura peut-être servi de catharsis. De la même façon, j'aime dorénavant la statue de Donald Dewar qui a été récemment installée dans le centre ville de Glasgow et qui fut vandalisée dans les heures qui suivirent. Des vandales ont grimpé sur la figure géante et ont attaqué les lunettes du pauvre Mr. Dewar à coups de marteau. Quelques mois plus tard, l'ancien (le premier dans l'histoire) Premier ministre du nouveau parlement écossais est toujours là, avec ses lunettes de travers, me faisant un peu penser au comédien britannique Eric Morecambe.

N.M. — Pendant presque tout le début des années quatre-vingt-dix, ton travail est apparu dans tes propres publications telles que

Slug Trails, 1991 [Traces de limace], et *Blanket of Filth,* 1994 [Couverture de crasse], ou pouvait être vu dans des lieux publics. Dans ce sens, tu t'en es tenu aux valeurs de l'art public, à savoir qu'il devrait s'agir de quelque chose ayant lieu en dehors des institutions artistiques conventionnelles. Comment considères-tu ta transition progressive vers les espaces des galeries, à commencer notamment par ton exposition personnelle *Map of the Sewer* [Carte des égouts] à la galerie Transmission de Glasgow en 1995 ? (Penses-tu que cela t'ait pris plus de temps qu'à d'autres diplômés de ton ancien département, et si oui, pourquoi ?)

D.S. — Quand j'ai quitté l'école des beaux-arts, je ne pensais pas que j'allais être le type d'artiste qui expose dans des galeries. Ce n'était pas vraiment parce que je n'en avais pas envie mais parce que je pensais ne pas en être capable. Je ne pensais pas que ce soit possible de gagner sa vie en tant qu'artiste, enfin, pas en Écosse en tout cas. Pas lorsque tu n'obtiens qu'une mention assez bien à ton diplôme et que tu n'es pas doué de la sociabilité nécessaire (ou de la très grande ambition) pour faire la conversation avec les personnes importantes. Je n'avais pas l'étoffe d'un gagnant à l'époque. Je pense que je fumais pas mal. J'apprenais aussi à jouer de la guitare, ce qui occupait la majeure partie de mon temps libre. Quand j'ai quitté l'école des beaux-arts, j'ai décidé de devenir dessinateur humoristique. Bien qu'ignorant tout du métier, j'ai pensé que je réussirais à percer. Je n'étais pas tellement bon en dessin (d'après les critères de l'école des beaux-arts) mais j'ai pensé que je pourrais compenser par un contenu intéressant. Pendant les vacances de Pâques, juste avant le diplôme, j'étais cloué au lit avec la grippe et j'avais composé un dessin intitulé *Tiny Urban Cowboy,* 1991 [Minuscule cow-boy des villes] ; c'est ainsi que j'en étais venu à penser devenir dessinateur humoristique. J'avais toujours fait une quantité de dessins pendant que j'étais à l'école des beaux-arts mais ils étaient restés pour la plupart confinés dans mon carnet de notes. J'en ai redessinés certains dans ce que je pensais correspondre au genre du dessin humoristique et c'est avec ceux-là que j'ai publié mes deux premiers livres. Bien sûr, j'étais nul comme dessinateur humoristique ; aucun magazine ni aucun journal ne montra d'intérêt. La plupart des librairies rechignaient à stocker mes livres. En 1994, j'ai publié mon troisième livre *Blanket of Filth.* Les dessins dans ce livre étaient issus directement de mes carnets de notes, sans aucune tentative d'en améliorer l'apparence. J'étais beaucoup plus à l'aise en agissant ainsi. Suite à la publication de *Blanket of Filth,* Bookworks, de Londres, m'a passé la commande d'un livre d'artiste. Je n'avais jamais considéré mes livres comme étant des livres d'artiste, mais je n'ai pas rechigné étant donné qu'ils étaient les premiers à montrer un réel intérêt pour ce que je faisais. Donc, je suppose que c'est depuis ce moment-là que je suis artiste et non plus dessinateur humoristique. Pendant les premières années après l'école des beaux-arts, je continuais à faire des œuvres d'art public dans mon quartier et j'avais même un atelier où je faisais des sculptures (j'en ai détruit la plupart) mais je pense

que si j'avais percé en tant que dessinateur humoristique, c'est probablement ce que je serais en train de faire aujourd'hui plutôt que de l'art. Je pense que je dois probablement une fière chandelle à mon bon ami Jonathan Monk qui fut le premier (de mes amis) à me dire que mes dessins humoristiques étaient nuls et que je devrais m'en tenir aux dessins dans mon carnet de notes. Comme j'ai toujours apprécié le côté démocratique et accessible de mon travail sous forme de livre, et comme j'avais en partie commencé à publier des livres en guise de promotion personnelle, ce serait mentir que de prétendre que mes livres découlent de mes études en art public. Je pense être un artiste à part entière maintenant, non seulement parce que j'ai échoué en tant que dessinateur humoristique mais aussi parce que le monde de l'art a très bien accueilli ce que je fais. Je suppose qu'exposer dans une galerie était dans la logique des choses. À l'origine, mes dessins étaient en noir et blanc, tout simplement parce que c'était plus facile de les reproduire ainsi, alors que, maintenant, j'ai souvent recours à la couleur et au collage, etc., puisque le travail est destiné à être vu sur un mur plutôt que sur une page. Mon succès sur la scène artistique semble être venu quasiment du jour au lendemain. Je ne l'ai jamais vraiment recherché, il est juste arrivé d'un coup. Cela a commencé avec la commande de l'éditeur Bookworks grâce à ce bouquin assez merdique réalisé à l'aide d'un photocopieur et que je vendais dans les pubs ; puis, quelques semaines plus tard, on me proposait une exposition personnelle à Transmission. Je pense qu'entre 1991 et 1995, mon expérience des expositions se résumait, en tout et pour tout, à ma participation à deux expositions de groupe à Glasgow. La tradition, à l'époque, était d'inviter un artiste de Glasgow par an à avoir une exposition personnelle à Transmission (la gestion de la galerie et son programme d'exposition étant le travail d'un comité formé de quatre à cinq artistes). Cette invitation représentait donc beaucoup pour moi.

N.M. — Récemment, ton travail est apparu sur des supports inattendus : dans le magazine bouddhiste canadien *Shambhala Sun*, dans les rapports annuels de la compagnie d'assurance américaine Allianz Risk Transfer, il a même été associé aux paroles d'une chanson d'un tout nouveau groupe sur une cassette de démonstration. Je peux comprendre que certaines de ces publications t'intéressent. Qu'est-ce qui t'intéresse, par exemple, dans le bouddhisme, une des nombreuses allégories religieuses que l'on rencontre dans ton travail ?

D.S. — Je suis assez intéressé par le bouddhisme. J'avais acheté un livre sur le sujet un jour dans un aéroport. C'était sympathique de la part des bouddhistes de m'inviter à montrer mon travail dans leur magazine. Ils m'ont payé en Karma, ce qui était formidable, mais je pense qu'il est épuisé maintenant. Depuis le livre de l'aéroport, j'ai lu pas mal de choses bouddhistes et je trouve que cela a beaucoup d'intérêt. Ce qui me plaît le plus dans l'enseignement du dalaï-lama, c'est le fait qu'il ne soit pas du

tout dogmatique. Le dogme est une des choses qui m'agacent le plus au sujet du Christianisme. Dieu nous exhorte à la vertu en nous menaçant de nous envoyer en enfer. Le dalaï-lama nous demande d'être vertueux parce que cela rend tout le monde heureux. Je suppose que les bouddhistes veulent aussi être vertueux pour accroître leur sagesse et ne pas se voir réincarnés en moucheron, mais, à son crédit, le dalaï-lama n'insiste pas trop sur ce point. Ayant lu la biographie de Sa Sainteté, j'ai trouvé intéressant d'apprendre qu'il n'est pas végétarien et qu'aussi, dans sa jeunesse, il aimait chasser de petits animaux à la carabine.

N.M. — J'ai pris beaucoup de plaisir à regarder *FEL*, 1999, la traduction suédoise de ton livre *ERR*, 1996 [EUH], surtout, pour sa façon d'imiter soigneusement ton écriture irrégulière. *FEL* souligne réellement la manière dont tes dessins se concentrent sur des systèmes arbitraires et des jeux de langage en faisant apparaître le texte en tant qu'image (du moins aux yeux de quelqu'un qui ne parle pas le suédois). Le dessin sans titre *(I)*, 1996, qui consiste en la lettre *I*, répétée jusqu'à avoir l'air d'une famille de personnages en bâtonnets, perd tout son sens une fois traduit dans le *Jagen* suédois. Je trouve ces nouveaux contextes remarquables dans la mesure où ils fonctionnent comme de l'argot, comme un jargon technique, comme le parler de Piccadilly ou l'argot des prisons. As-tu d'autres projets d'exploiter les contextes de la publication de ton travail au-delà de tes propres livres et catalogues ?

D.S. — Avoir mon travail traduit en suédois est une chose merveilleusement absurde. Ce serait génial de le voir traduire en japonais. Je devrais peut-être m'en occuper moi-même. Récemment, j'ai écrit d'assez nombreux dialogues dans mes dessins pour essayer de produire un travail qui soit davantage de l'ordre de la narration. Je pense qu'en fin de compte, j'aimerais créer une sorte de film, peut-être un dessin animé. En rédigeant ces courts dialogues, j'essaie de créer de nouveaux dialectes, qui empruntent aux expressions familières des différentes régions, et que je mélange à des expressions vieillottes et à d'autres mots stupides de mon invention. J'aime le fait que, lorsque tu les lis, tu as l'impression qu'il faut les lire avec un accent sauf que tu n'as aucune idée duquel il s'agit. Je pense que cela est peut-être lié au fait d'avoir grandi en Angleterre et d'avoir habité Glasgow pendant longtemps. Quand j'ai déménagé à Glasgow, ça m'a pris près de six mois avant de comprendre ce que les gens disaient. Je n'ai pas attrapé l'accent durant les quatorze années où j'y ai habité mais j'ai attrapé des expressions typiques que j'emploie sans faire attention. Ma mère se moque souvent de moi quand je dis des choses comme 'Och aye' avec mon accent d'East Midlands. Elle pense que je fais l'imbécile.

N.M. — Tu parlais de quelques étranges fautes d'impression de tes dessins dans le journal *The Independent*, comme la reproduction de ton

dessin *Time to Reflect*, 1999 [Le temps de la réflexion], sans le reflet ! Il a fallu aussi que tu reviennes sur la carte mentale que tu avais réalisée pour Allianz Risk Transfer à cause de certains éléments qu'ils jugeaient blasphématoires et offensifs. Des choses comme celles-là semblent inévitables lorsque tu cherches à t'adresser à des publics différents dans des contextes différents. Comment réagis-tu lorsque la maîtrise de ton travail t'échappe de cette façon ?

D.S. — Je pense qu'il faut en rire. Les choses que *The Independent on Sunday* a fait subir à mon travail étaient quelquefois tellement monstrueuses que je ne pouvais même plus me mettre en colère. Cela me laissait juste perplexe. Ce que j'ai fait pour Allianz Risk Transfer était amusant. Cela ne me gênait pas de modifier mon travail. Cela restait une bonne commande et j'étais content de la réaliser. Voici la lettre qu'ils m'ont envoyée (Je paraphrase légèrement) :

> Cher David,
> J'ai fait la liste, dans le sens des aiguilles d'une montre en commençant par le coin en haut à gauche, de tous les termes qui se sont avérés problématiques pour Allianz Risk Transfer. Comme je vous l'avais dit, Allianz Risk Transfer est une compagnie très structurée, très américaine... MOURIR, TRAIS-LES ET MANGE-LES, CONTENANT UNE PESTE VIRULENTE VENUE DE L'ESPACE INTERSIDÉRAL QUI RESSUSCITE LES MORTS, CESSEZ-LE-FEU ? ABATTEZ-LE, DISPOSEZ DU CORPS ? LAISSEZ-LE EMPESTER ? OUI, ACIDE, BRÛLANT, ENTERREMENT, PROFOND, SUPERFICIEL, LE CHIEN LE TROUVERA, AVEC DES ANIMAUX, PRISON, ASILE DE FOUS, PEUT-ÊTRE DU POISON, ESPRIT DU PSYCHOPATHE DESSINÉ, GUERRE.

N.M. — Tu considères peut-être ton travail comme un dialecte à part entière, comme quelque chose d'intraduisible. Peut-on dire qu'il incarne un personnage ; existe-t-il quelque chose de tel que le Shrigleyisme ?

D.S. — Je suis sûr que mon travail incarne un personnage, mais je pense que c'est quelque chose dont les autres sont plus conscients que moi. Je suis certain que, dans une certaine mesure, il y a une sorte de personnage dans le travail de chaque artiste. Peut-être que le mien est plus manifeste du fait que ma « main » est si présente et que ma « voix » est si audible.

N.M. — Les gens semblent bien accrocher à tes dessins parce qu'ils pensent qu'ils ont quelque chose d'immédiat et d'authentique. Et c'est d'ailleurs ainsi qu'ils ont été présentés dans des grandes expositions sur le dessin telles que *Surfacing* à l'ICA à Londres en 1998. Penses-tu que ceci

trahisse tes dessins ? Sont-ils réellement spontanés (surtout lorsqu'on les compare aux premiers livres comme *Merry Eczema*, 1992 [Joyeux eczéma]) ; voient-ils le jour sur une longue période de temps ou veux-tu les terminer aussi vite que possible ?

D.S. — Je les dessine très rapidement puis y pense pendant longtemps pour décider s'ils sont bons ou pas. J'ai une boîte dans laquelle je mets les dessins quand j'estime qu'ils sont terminés. Je l'appelle ma boîte de « distanciation artistique ». Je laisse les dessins dans la boîte pendant des semaines ou des mois entiers (parfois même pendant des années) et puis, je les regarde de nouveau. Si après deux ans ils ne sont toujours pas bons, je les jette. S'ils sont mauvais dès le départ, je ne les mets même pas dans la boîte ; ils vont directement à la poubelle. Je pense que je jette beaucoup plus maintenant qu'auparavant. Le mois dernier, j'ai jeté près de deux cents dessins. Ça fait du bien de le faire de temps en temps, mais ça peut être assez dangereux car tu deviens vite accro et tu peux finir par jeter tout ce que tu possèdes : des meubles, des CD, des documents légaux, ou pire, tu peux commencer à jeter des choses qui ne sont pas à toi comme les vêtements de ta copine ou des livres rares que quelqu'un t'a prêtés.

N.M. — On compare tes dessins à ceux d'abjects flemmards tels que les American Pathetic Aestheticians [4] Mike Kelley et Jim Shaw. Cependant, tu dis que tu as été plus influencé par des écrivains comme Donald Bartheleme que par d'autres artistes. Bartheleme est plutôt un « absurde » postmoderne dans la lignée de *Tristram Shandy* de Laurence Sterne et des œuvres de Joyce et Borges. Le narrateur de sa nouvelle « Chablis » dans son livre intitulé *40 Stories* — un homme qui observe sa femme et son enfant comme s'ils lui étaient étrangers — semble très proche du point de vue exprimé dans ton travail. Penses-tu que l'humour noir de Bartheleme a eu un impact important sur ce que tu fais ou est-ce que cela te plaît à cause de ce que tu fais ? Y a-t-il d'autres écrivains qui t'intéressent ?

D.S. — J'ai beaucoup d'admiration pour Donald Bartheleme et ce, depuis qu'on m'a présenté ses livres quand j'étais adolescent. Ce que j'aime vraiment dans son travail, c'est la façon dont il te permet d'entrapercevoir des éléments très profonds parmi les « exercices littéraires » auxquels il semble se livrer. Je ne sais pas trop dans quelle mesure il m'a influencé. J'aime à penser que mon humour est bien le mien, mais je suppose qu'il a dû évoluer progressivement, empruntant quelques bribes aux diverses sources rencontrées. J'ai probablement subi l'influence d'un grand nombre d'auteurs. L'autre jour, en écrivant un dialogue sur un de mes dessins, j'ai pensé à la série *Talking Heads* d'Alan Bennett. Je m'identifie beaucoup à ses personnages, autant pour l'humanité dont Bennett fait preuve envers eux que pour leurs dialogues délicieusement banals. J'aime aussi Ivor Cutler, mais seulement ses enregistrements ; je ne me suis jamais vraiment intéressé à ses

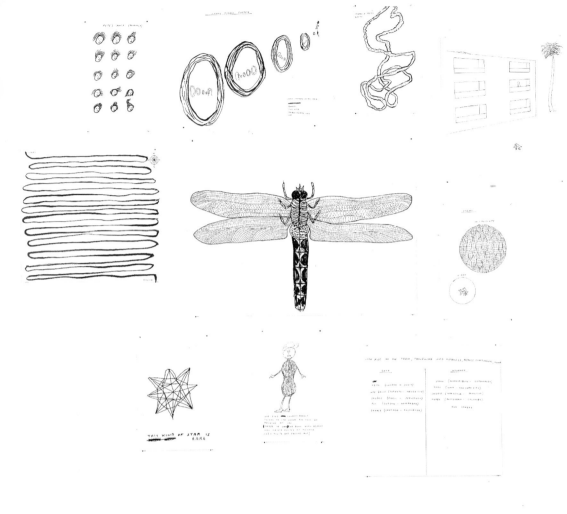

publications. Les gens n'arrêtent pas de me parler de *Tristram Shandy*, mais je ne l'ai toujours pas lu. Évidemment, l'absurde représente une grande partie de ce que je fais, mais je ne m'y intéresse pas dans le sens des Monty Python. Je trouve les Monty Python assez ennuyeux. Le travail de Donald Bartheleme est ce à quoi j'aspire. Je ne me suis jamais vraiment senti proche d'artistes comme Mike Kelley ou Jim Shaw, bien que j'aime réellement ce qu'ils font.

N.M. — La chose importante, avec des écrivains comme Bartheleme, c'est leur emploi de la métafiction, une forme d'écriture auto-référentielle, qui informe le lecteur des procédés auxquels est soumis le narrateur tandis qu'ils écrivent. Ceci se retrouve dans bon nombre d'œuvres d'art contemporaines, mais ton travail semble prendre un tournant littéraire plutôt que de s'empêtrer dans des questions rebattues et propres aux arts visuels. Tu emploies délibérément des taches, des ratures, des pages blanches et des marques typographiques pour attirer l'attention sur le statut paradoxal de l'artiste (à la fois omnipotent et impotent) et sur le statut de ton travail en tant qu'artefact (particulièrement remarquable sur les jaquettes tachées de *EER* et de *Blank Pages and Other Pages*, 1998 [Pages blanches et autres pages]). Il me semble que tu réussis toujours à le faire sans devenir excessivement analytique ni impitoyablement ironique. Tout semble tenir à des jeux de mots bien placés, à une créativité personnelle et à une fabrication spontanée aux dépens de la réalité extérieure ou de la tradition littéraire et artistique. Penses-tu que ce soit le cas ? Est-ce que cet aspect métafictif est quelque chose que tu aimerais minimiser ?

D.S. — Je ne pense pas que je pourrais faire le genre de travail que je fais si je faisais un travail sur des aspects de l'histoire de l'art ou de la théorie de l'art. En fait, je ne pense pas que je pourrais le faire si j'essayais de faire un travail au sujet de quoi que ce soit. Je prends naturellement du plaisir à utiliser les procédés que tu as mentionnés mais leur emploi est venu de façon intuitive ; le fait que tu puisses décrire ce que je fais mieux que moi en est probablement une bonne illustration. Tout mon travail est assez intuitif ; je pense que c'est assez évident. J'ai quelques points de départ mais je n'ai aucune idée d'où je vais.

N.M. — Je suppose qu'une autre manière de voir ce que tu fais serait de se dire que le monde lui-même est fictif. Tes sculptures fonctionnent bien dans ce sens, je pense. Tu accomplis l'illusion parfaite, donnant des yeux à des arbres déracinés et à des dents arrachées, les ressuscitant pour attaquer les humains qui les ont détruits. Tes sculptures n'ont pas le même côté rudimentaire que tes dessins ; elles sont normalement assez abouties et rappellent la bande dessinée, ce qui me semble approprié car c'est comme cela que j'ai toujours imaginé que seraient tes dessins s'ils venaient à prendre corps. Tout le processus me rappelle *It's a Good Life*, un épisode classique de *Twilight Zone*, 1961, où un jeune garçon a le pouvoir

de faire le monde à sa propre image et décide de transformer sa communauté rurale en un *Loony Toon*[5]. Beaucoup de tes sculptures semblent s'attaquer à des choses inexistantes ou improbables. Néanmoins, quelques critiques semblent avoir eu des problèmes avec elles, présumant que tu devrais toujours travailler de la même manière ou qu'il devrait y avoir une corrélation directe entre tes dessins et tes sculptures. Peut-être que les sculptures n'ont pas la même insécurité formelle que tes dessins et tes maquettes en pâte à modeler semblent avoir, mais cela a-t-il réellement une importance ? Est-ce là tout ce que les gens devraient chercher dans ton travail ?

D.S. — J'aime ton explication. Je comprends pourquoi beaucoup de gens n'aiment pas autant mes sculptures que mes dessins mais je ne sais pas ce qu'ils attendent de moi (à part arrêter de faire de la sculpture).

N.M. — Depuis ton exposition à la Photographers' Gallery à Londres, en 1997, tes photographies en sont progressivement venues à traiter de problèmes associés traditionnellement à la photographie d'art plutôt que de documenter tes interventions dans l'espace urbain. Par exemple, *This Way Up*, 2001 [Ne pas retourner], une photographie récente représentant une boîte en carton à côté d'un mur couvert de graffiti, joue sur la ressemblance photographique et l'idée que les images reflètent passivement un monde cohérent, avec un jeu de mots faisant allusion aux diapositives.
Tes photographies en diptyque explorent l'ancien procédé de juxtaposition. Tu trouves des dichotomies extraordinairement surprenantes tirées de la vie de tous les jours, comme un cimetière à côté de montagnes russes. Tu as même fait des collages de chevaux et de chats, d'animaux semblant exister indépendamment dans leur propre système photographique. Certaines de ces œuvres me rappellent des photographies plus ludiques des photographes conceptuels comme Keith Arnatt (je pense à sa *Self-Burial Piece*, 1969 [Pièce d'auto-enterrement], de la fin des années soixante-dix). Tu utilises des techniques aussi désuètes (colle et ciseaux) et des procédés comparables (juxtaposition image-texte et collage). Ce que tu produis n'a rien de la conscience de soi, anodine et impérieuse, que les photographes semblent toujours apporter à ces techniques et procédés. Est-ce le résultat d'une démarche volontaire de ta part ?

D.S. — Comme dans le reste de mon travail, je n'ai probablement jamais cherché à faire quelque chose de particulier avec mes photographies ; j'en suis arrivé là un peu par hasard. Comme tu l'as remarqué, mes premières photographies étaient seulement des documentations de choses qui avaient besoin d'être documentées ; ce n'est qu'assez récemment que j'ai commencé à penser à mes photographies comme ayant le potentiel de devenir autre chose que ça. Je prends beaucoup de photos sans rien de particulier en tête. Quelquefois, je dessine sur elles, quelquefois, elles ont l'air intéressantes telles qu'elles sont ou bien juxtaposées

à une autre image. C'est intéressant que tu mentionnes Keith Arnatt parce que je trouve tout ce boulot conceptuel (surtout venant d'artistes britanniques) vraiment amusant. J'aimerais penser qu'ils se prenaient vraiment au sérieux à l'époque (la plupart, probablement, bien que je ne crois pas que ç'ait été le cas pour Keith Arnatt) mais maintenant toutes ces œuvres semblent merveilleusement dingues. Il y a un an ou deux, la Whitechapel Gallery, à Londres, avait organisé une grande exposition sur l'art conceptuel britannique qui était géniale [6]. J'ai eu l'impression que la plupart des artistes ont eu le sentiment qu'ils avaient fait quelque chose de réellement révolutionnaire, presque comme s'ils avaient fait une découverte scientifique. Quelqu'un devrait écrire une comédie légère sur ce sujet avec quelques bons acteurs comiques britanniques (dans la même veine que *Dad's Army)*.

David Shrigley / Neil Mulholland.
Entretien réalisé chez David Shrigley, à l'Arragon Bar,
Byres Road, à Glasgow, et par e-mail en juillet 2002.
Traduit par Bénédicte Delay.

Notes

1. Le terme 'ambient media' est spécifique au monde de la publicité. Il signifie une forme de publicité non conventionnelle : sur le dos des tickets de métro, des vignettes collées sur le trottoir, des événements, etc. [N.D.T.].

2. La locution *Environmental Art* ne trouve pas d'équivalent satisfaisant en français, elle évoque à la fois la notion de commande publique, celle d'intervention urbaine, de projet *in situ*, de design d'espace… Il a été jugé préférable de la reproduire en anglais dans le texte [N.D.É.].

3. Cf. note 1.

4. Cf. l'exposition *Just Pathetic*, 1990, galerie Rosamund Felsen Gallery, Los Angeles [N.D.É.].

5. L'expression *Loony Toon* apparaît au générique des dessins animés de Bug's Bunny ; c'est ici un jeu de mots entre *Loony* (qui signifie *fou, folle*) et *toon* (*town* en écossais, qui signifie *ville*) [N.D.T.].

6. *Live in Your Head : Concept and Experiment in Britain 1965-75*, Whitechapel Art Gallery, Londres, 1999 [N.D.É.].

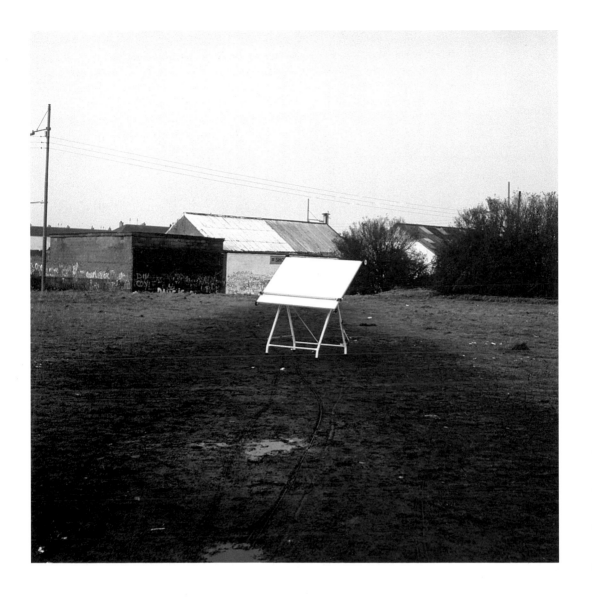

Building on the Wasteland, 1998 | Construire sur le terrain vague

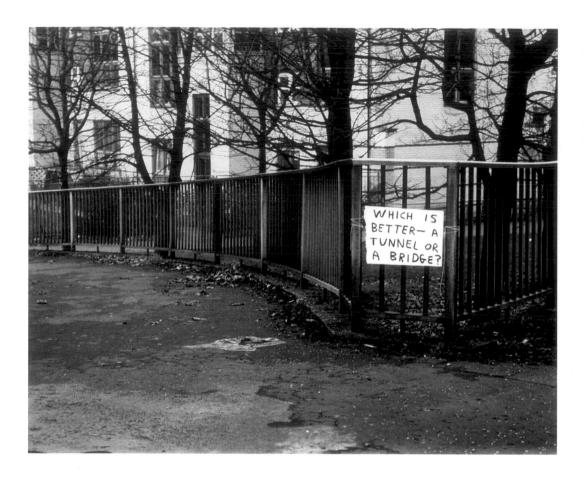

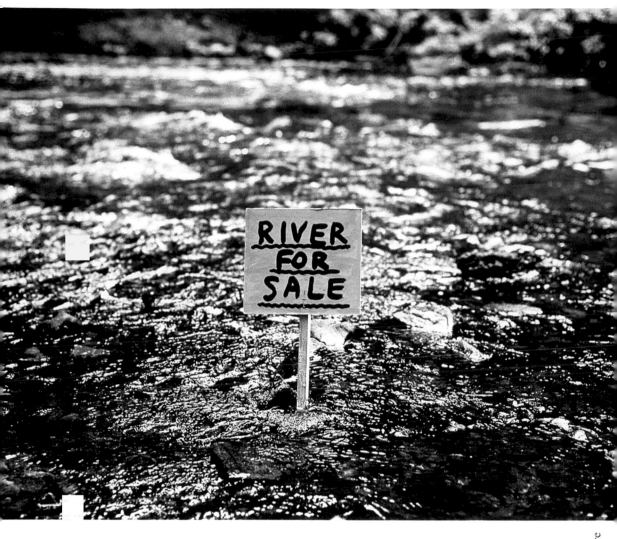

River for Sale, 1999 | Rivière à vendre

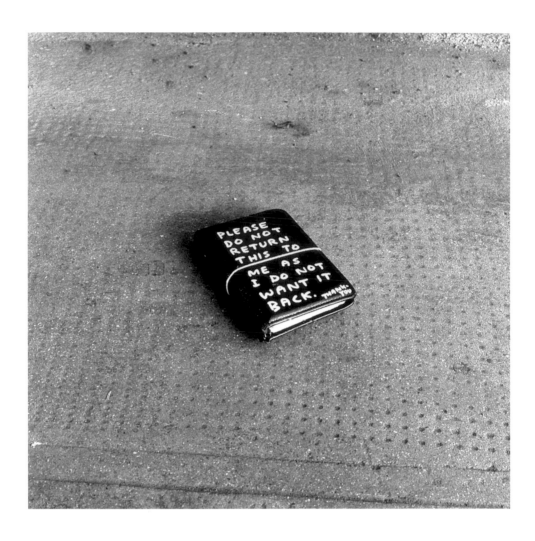

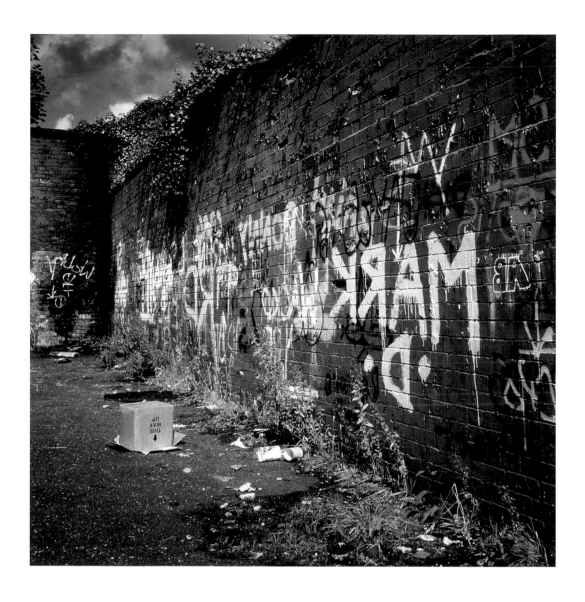

This Way Up, 2001 | Ne pas retourner

Untitled , 1999 | Sans titre

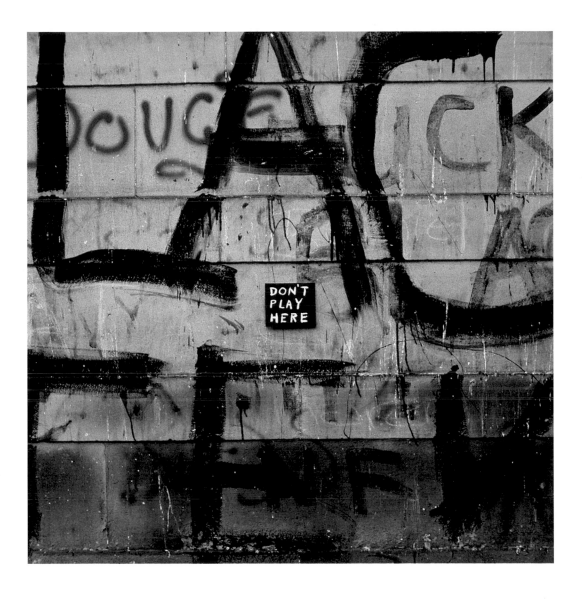

Don't play here, 1998 | Interdit de jouer ici

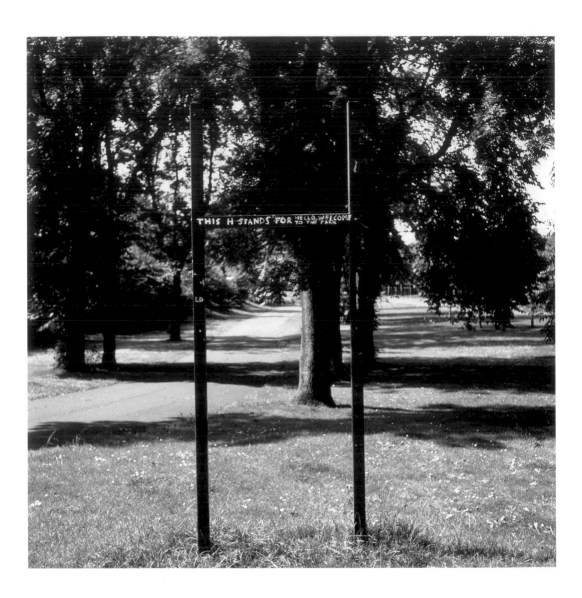

Untitled, 1999 | Sans titre

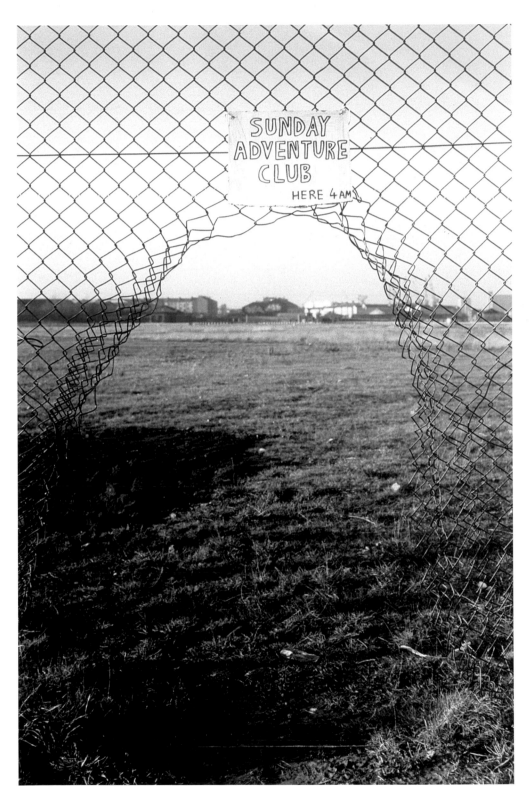

Sunday Adventure Club, 1996 | Club des aventuriers du dimanche

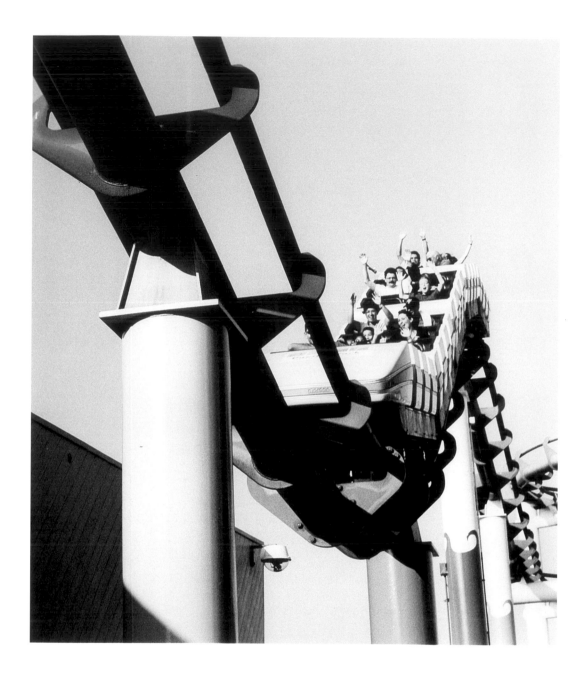

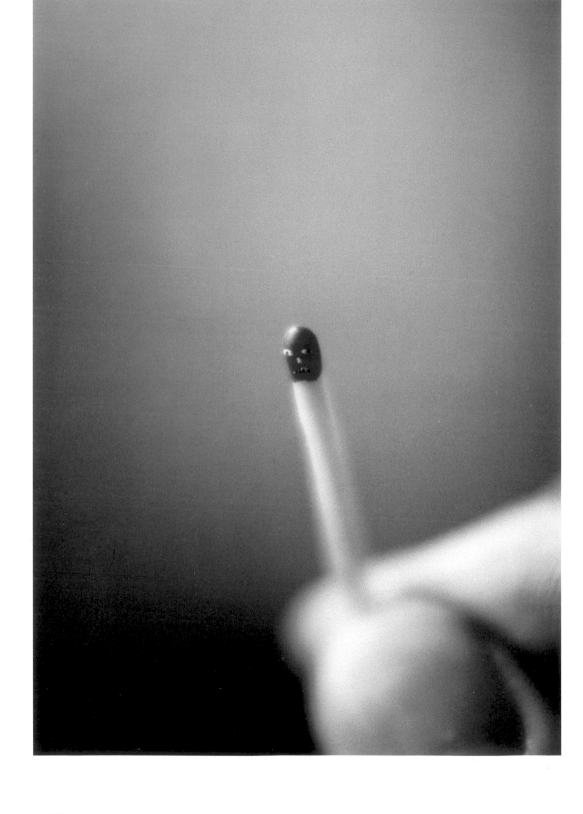

Arson, 2000 | Incendie criminel

David Shrigley, a Vandal and a Moralist
or: The Ten Fingers of Your Left Hand

For a while, David Shrigley thought of becoming a cartoonist after his studies at the Glasgow School of Art from 1988 to 1991 but, after publishing his first books, he changed his mind, fortunately without losing his sense of humour or giving up drawing! Humour is actually one of the main ingredients of his work, and drawing remains his most spontaneous means of expression. So when he intervened in the Sunday edition of *The Independent* in the year 2000, it was more as an invited artist than as a seasoned satirist. To this platform the artist brought an amateur's singular view on the world. The caricaturist, on the other hand, acts as a journalist and often as an editorialist. He is answerable to the current affairs of the world where the artist is answerable to nothing but his own current interests.

Above all, what distinguishes Shrigley's work from that of a professional illustrator is the instability of his style, of both his drawing and handwriting. While the professional would set out to develop an immediately recognizable "script," Shrigley insists on clumsily sputtering from one drawing to another, as if every drawing were the first and progress impermissible. And yet, if he adheres to such (an absence of) discipline, it is not because he is seeking an original naivety—for him, children's drawings are of absolutely no interest; nor does he have a taste for challenge; neither is it because he is afflicted with a serious case of schizophrenia—his degree of mental disorder does not surpass the average, or else he conceals it well!; nor does he try to analyze that strange symptom in which almost all adults suddenly become severely handicapped as soon as we ask them to draw from memory a sheep or any other animal . . . (There are undoubtedly many differences between a mole and a kangaroo!) Rather, Shrigley adopts the profile of an incurable amateur in order to escape the boredom stowed by every specialization. And, above all, he does so to establish a more direct relationship with his audience who, in the seeming absence of any clear style, can receive these drawings—which are sometimes appear in the form of pages of handwritten text—as if they were addressed to him personally, like a message left for a close friend or relative on the dining room table or on the fridge. I might add that I have no reply to give on his behalf. But I can see that, by proceeding in this way, he puts us in a situation similar to the way an unexpected event can unfold before our very eyes and thus monopolize our attention, whether it be a traffic accident or the untied shoelace of the pedestrian in front of us . . . Drawing, like the street, must be a spectacle—for both the drawer and ourselves, who are even less well-disposed with a pencil.[1] We must not be mistaken; the amateur I am talking about does everything in his power and does not act nonchalantly. The amateur can be a dilettante but he can also be relentless about the task, and Shrigley fits more into the latter category, when he actually works. Crossed-out text always betrays both confusion and a concern for an enriched, more precise way of expressing oneself.

Born in 1968 in central England, in an average-sized and uneventful city, David Shrigley chose to stay in Glasgow after finishing his studies. And it was there that he exercised his keen sense for shortcuts. Among the numerous artists issued from this Scottish city's stimulating art scene (such as

Claire Barclay, Roderick Buchanan, Douglas Gordon, Jim Lambie, Jonathan Monk, Ross Sinclair, and Richard Wright, amongst others), Shrigley is without a doubt, the greatest . . . in height! Almost six and a half feet tall, his build offers him a privileged observation post, a magnificent view of the society he lives in, with all its metamorphoses and disorders—big or small, comical, deplorable, or simply sordid—just like the major industrial city constantly tossed between recession and promise of newfound prosperity, where, to use the usual expression, he chose to "live and work."

For, of course, dominant culture is urban, strongly influenced by Anglo-Saxon standards (or I should say *models*), and it varies little from one country to another. That is what gives the competition between major contemporary metropolises an appearance of unbridled fiction: for the biggest stadium, the tallest building, the biggest mall, the biggest airport, the largest museum, etc. That, Shrigley has well understood. Glasgow is the centre of the world, but no more or less than Paris, Milan, Madrid, or Los Angeles, which strive to become scores of competing brands (a toothpaste versus a car, a perfume versus a processor, a philosopher versus a composer . . .) on the planet's market. There is no frontier left between the vernacular and the universal. The specific merges with the general. Therefore, what has value in Glasgow also has value in any other Western city. And such intimate and furthermore infinitesimal sensation that provides the artist with a subject for a drawing, photograph, or sculpture is no more and no less negligible than a heroic act if it stirs in everyone the memory of a sensation that is similar and, if possible, incongruous, repressed, or simply unpleasant.

For David Shrigley is not only an amateur cartoonist but also a sociologist and psychoanalyst in his spare time . . . and yet his analyses and diagnostics are irrefutable. Confession is his preferred tone and, since it cannot be free of religious connotations—the priest is first psychoanalyst and his consultations are free—it is often related to fault, crime, feelings of guilt, envy, injustice, failure, death, etc.

From Saint Augustin to Rousseau and from Coleridge to de Quincey (both Lake poets and consumers of opium), confession acquired its illustrious history, and one of Shrigley's effective comic impulses is to adopt it as a literary genre receptive to absorbing everything, from the most intimate to the most universal, from the most mundane to the most exceptional, from the most self-indulgent to the most subtle, oscillating between depravity and the metaphysical, and to take us on a stroll between reality and fiction as if through the aisles of a labyrinthine bazaar. Hence the difficulty in applying the rules of a rigorous taxonomy when faced with works that will stop at nothing and that therefore accrue many different themes.[2] No matter that Rousseau provided an example of one of the most fluent and refined syntaxes of the Francophone literary corpus, the "absence of style" Shrigley seems to adhere to and his shaky drawing (by feigned awkwardness and not by demonstration of virtuosity) are fully justified by the choice of confession. If the artist's aim is indeed to "whisper into our ear," it is because he is fond of creating the illusion of a relationship of proximity with his audience. And if he prefers to maintain his alleged "amateurism"—if he prefers the sound of a lisp to a polished voice that carries well and can be heard clearly—it is because he finally sees an obstacle to the fluidity of style, an inconvenience in the infallibility with which the professional drawer hits his target from a distance. He does not believe in the transparency of

signs and representation so he stays away from it and goes by the virtue of a *colloquial mediocrity*, an absence of style within anyone's reach, which thus favours the "reader" identifying with himself better, especially when it comes to portraying subjects as prosaic as the planet Mars, poll tax, or the shortage of tomatoes during winter . . .

The principle of confession is not exactly the same as that of dialogue; however, it is founded on a one-way trip transmission. Thus it postulates a speaker (in this case, the *author*) and a listener (an imaginary one), whom David Shrigley would desperately like to make his interlocutor. Whence the excessively considerate "nice chap" role taken on by the *author* in drawings and photographs—always ready to strike up a conversation, always spurred by a deadly boring desire to communicate with the other, therefore always prompt to welcome, question, take an interest in, take care, approach, help, reassure, tell, explain, thank, etc. and almost always situated in front of a wall of incomprehension (indeed, we must distinguish between the imaginary listener and the real audience, placed before the drawing in a position to eavesdrop and who can perceive this incomprehension) or in front of an abyss of banalities, like in the embarrassed beginnings of a conversation between two strangers seated face to face at a stiff dinner party wherein the most enterprising of the two will do everything he can and draw from anywhere the means to break the ice. For the clumsiness that afflicts the *author* constrains him as much as it constrains his imaginary interlocutor and ourselves, witnesses to this parody of dialogue. Under other circumstances, the *author* could insult the fictitious receiver of his messages. In the most of desperate cases, he churns out his observations or arbitrary questionings as if they were of interest (practical or philosophical?) to everyone: "This kind of star is rare,"[3] "How tall does grass have to be in order to be considered as 'long grass'?"[4] He will stop at nothing to maintain a phatic predominance in his speech, and therefore ensure that language falls short of its informational function.

The *author* is a role. David Shrigley really does not care if the public shares his ideas or not. He shows the limitations of our spontaneous means of communication, then he constructs a world of his own upon the rubble of the world to which he, like us, belongs. Death and one of its anticipated forms, mutilation (of the body, discourse, dialogue, environmental and social fabric, etc.), do not recur obsessively from one drawing to the next for no reason. Bringing language to a point nearing dislocation, he is without equal in making absurd associations, in speaking trivially about important subjects, cruelly about sensitive subjects, and seriously about perfectly irrelevant subjects. The difficult adjustment of style to a particular statement or, inversely, the adaptation of a statement to an absence of style forms but one stage.

However, visuality deals with the hand, and the hand, skilful or not, smiling[5] or bloody,[6] provides the motif of many works. Like a voluntary outsider, David Shrigley takes full responsibility for the laborious character of his work. Otherwise, he would not have chosen to publish fifty photographs, taken in the studio, of objects modelled in clay (by hand, if you please!) in the form of a leaflet for his exhibition at the Camden Arts Centre in spring 2002. Not hesitating to name himself a *master craftsperson* here or to gibe at himself by describing the said drafts as *crud* elsewhere—it is true that each is a sorrier sight than the one before!—not attaching any usefulness to manual activity later on ("This object serves no purpose"), and finally targeting the *id* of sculpture, its being-qua-being-

as-its-being-qua-object (sic), by obviously erecting in clay the four letters of the pronoun *this*, badly lined up on a mat of the same material—one had to think of it! What this leaflet, which has no text but is nevertheless very instructive, shows is that David Shrigley takes elementary (perhaps regressive?) pleasure in modelling anything to gratuitously get pleasure from representation: sculpting an electrical plug and socket, a bone, a brick wall, a gun cartridge, a snake, a little bird, a piece of cheese, an elephant head, a butterfly, a key, a mushroom, a snowman, a man having an erection, etc.—The inventory of finalized sculptures is no less eclectic: a pair of bare feet, a candle, a screw, a nail, a handbag, a leaf of lettuce, a horseshoe, a human foot, a molar tooth, the alphabet, a biscuit, a piece of black forest cake[7] . . . Everything that goes through his mind must also go through his hands. His devoted admirers may well see a trademark, a scrambled signature in this blasted absence of style, but this time the evidence is given in blunt terms: while David Shrigley's ten fingers bring him pleasure, they also cause him many difficulties! As Foucault says, "There must be, in the things represented, the insistent murmur of resemblance; there must be, in the representation, the perpetual possibility of imaginative recall."[8]

This eulogy to the hand must, of course, be tempered by certain observations. It actually follows a course contrary to the dematerialization prescribed by conceptual art. And Shrigley, who is not ignorant of the scope of conceptual art's recent reincarnations in Scotland and elsewhere, also knows that, in the end, he is not capable of being a credible outsider. He himself states: "We place too much importance in Objects. Objects really aren't very interesting. Personally I prefer sounds (and also smells)," thereby making a direct reference, in a parodic tone even, to Douglas Huebler's famous and still irreplaceable statement: "The world is full of objects, more or less interesting; I do not wish to add any more. I prefer, simply, to state the existence of things in terms of time and/or place."[9] When asked about his position in relation to the conceptual "revival," Shrigley specifies: "I like the idea of being an outsider (even a voluntary one), but I don't really think I can be one, because the life I have as an artist is the same as most other artists, i.e. I went to art school, I graduated, I make art & show it in galleries & museums. Outsiders usually have a different experience from this (usually they didn't go to Art School). I think that maybe what separates me from other artists is that a lot of the people who see my drawings in books and magazines do not see it as "Fine Art" and therefore are unaware that I am a "Fine Artist." (Which is a situation which pleases me.)"[10]

David Shrigley pleads in favour of a kind of clumsiness. He does not hesitate to overdo it[11] when necessary. Nevertheless, he is endowed with an exceptional aptitude for producing images and turning our attention to trivial things: "Which record is the best? A. B. Answer: Personally I prefer B"[12] or for transforming the slightest observation into a pseudo-declaration of public interest. He has the gift to speak on irrelevant details but he rarely monopolizes his audience for a very long time. Driven by an innate conciseness, he is fond of the short and sententious form of the aphorism. A few seconds suffice to understand his intentions, except when he decides to put our patience to the test with inventories, stories, instructions, summary tables, and forms manifesting pathological meticulousness. A few seconds in front of each drawing or photograph, that's all—whence the success of his few interventions in advertising and the interest he aroused among adventurous advertising professionals. That does not mean that one drawing or photograph dispels another. The corpus of

works bears the appearance of disorder, yet it is organized and the books published by the artist, twelve to date, participate in this ordering . . . and simultaneously foster confusion regarding their own status since they could be taken for comic books. (Organization is also subtractive. When he sorts his drawings, the artist is sometimes swept up in a self-destructive frenzy: first eliminating the bad ones, then the less bad, then the average and, overwhelmed by excitement, he must sometimes restrain himself from throwing away the good ones.)

Sculpture, on the other hand, requires a little more time. But is it because its execution takes longer? Is it (prosaically) because it takes more time to go around it? Shrigley's objects conjure up more than any of his non-realist drawings employing the schematized aesthetic of cartoons, and they draw part of their strangeness from the fact they give the impression of an artificial passage into the third dimension.[13] As a child, the first time I held in my hands a plastic figurine representing Tintin, Astérix, or any of those other characters, I turned it every which way; I looked at it frontally, in profile, but above all diagonally, from behind, from above, and from below, realizing that the multitude of still images that brought them to life in the comic books of their adventures only presented them through a very limited number of angles. It had never dawned on me to go around Tintin or Astérix. And it is an extraordinary thing, I realize, to be able to render an object with good likeness, and make it familiar even, in a side we do not know it in. The amazing feat of the sculptor of figurines is his capacity to stay in the continuity, to make continuum with the fragmentary, and that is how he gives the illusion of showing us the hidden side of a picture.

To the exploit of making a passage from two- to three-dimensionality, David Shrigley adds the exploit of *transmuting materials* (no more and no less!), by sculpting . . . a hard handbag, metallic bare feet,[14] a tube of glue holding itself stuck to the wall or, still yet, oversized nails, screws, and candles—though always remaining a fairly modest size for sculpture. Finally, he surpasses his feats and, from an involuntary homage to Oldenburg, he passes to Manzoni and raises his residue to the rank of relics, if not raising himself to the status of a living relic,[15] by methodically collecting his nail clippings for five years and presenting them in a glass case; thereby making an unexpected parallel between the action of a sculptor and that of a manicurist, which becomes really tricky when, condemned to be our own manicurist, we cut the nails of our right hand with our left hand. It is not because David Shrigley is an awkward drawer, carefully bent over his work, that he cannot be an ambidextrous sculptor![16]

By discretion, simple provocation, or by a reflex of healthy self-derision (since he knows that he has today gained a certain amount of recognition as an artist), David Shrigley readily dons the image of a man at a loose end. The issue of lacking anything to do, which is particularly well served by drawing (a discredited, minor, and elementary means of expression), also returns frequently in his work, notably in the abstract form of arabesques, spirals, scrolls, superpositions, cross-ruling, and doodling. "Thursday 5th. This is what I did today. What did you do?" 1998, "I design fancy things for roofs—will you marry me?" 1998, "When weak lines end new pens are bought," 1998.[17] The lack of anything to do expresses either an anxious temperament (idleness through impotence) or an offhand temperament (idleness through opulence, of assets or talents). When I asked him one day what his everyday schedule was like and if he had one,

Shrigley very seriously replied that he gets up at around nine in the morning, goes to bed at midnight, and in between he stays awake. This statement is as pithy as it is efficient. For is an artist who sleeps still an artist? In spite of the surrealists and unless the artist decided on it when awake, it is doubtful. A dead artist, by the way, is no longer really an artist! What do you think?

Shrigley is alive and he diversifies his production. An acerbic chronicler of modern life, he primarily fills this role in his drawings, in which, between false confessions, true observations, and obsessive questionnaires, he especially unleashes his black humour. (For example, addressing himself, he writes: "That's sad. I wish there was something I could do to help you."[18] He makes a shapeless but visibly ailing silhouette say: "Take me back to the hospital."[19]) His photographs, which are accompanied by text in most cases—and which, for some, are like general views of his exclusively textual drawings placed in a specific context—are produced more sparingly and reveal another side of this artist's spirit, which is not lacking in facets: less intimate, more distant perhaps, more generally disposed to looking at public space. (Question: "Which is better—a tunnel or a bridge?"[20]) His sculptures never attain huge dimensions and therefore present themselves as transformed everyday objects submitted to a cartoon-like treatment. His books constitute the compilation of his thoughts and his exploits as an amateur drawer. Four means of expression or supports answer and rely on each other and allow the artist to indefinitely expand the scope of his observations and preoccupations, which, between his real and simulated whims, is already plethoric.

If we had to name only one theme in David Shrigley's work, I would be inclined to the decayed tooth, which at least three of his sculptures,[21] some gouaches, and probably some drawings illustrate. You cannot die from a cavity. The cavity is but a small problem that insidiously does its sap digging and suffices to make your life miserable. The artist does not wallow in pathos, but he does not refrain from obsessive effusion when it comes to minor difficulties. I might add, if you will grant me the expression, that *one often dies* in a Shrigley. And it is often a violent death. The absence of pathos or, to the contrary, the affectation of commiseration does not prevent fatality. "Don't worry your world isn't falling apart it's just being dismantled."[22]

The absurd humour, the caustic *nonsense* is often served by tautology, repetition, and laboured meticulousness, which the artist implements to describe the non-events or the real ones that affect life in the suburbs. The suburbs, as we know, all began in the countryside and Shrigley does not pass up an occasion to remind us of the bucolic past, like in the drawing pathetically captioned: "Tree without roots found growing in the suburbs."[23] Today, the trees in this hostile environment are artificial implants but, despite every indication to the contrary, in the seedy landscapes that form the background of his work, there are nevertheless rivers to sell, fantastic animals, and isles of savage life, like the ones dreamed up by children who stray into wastelands.[24] It takes a particular kind of imaginary world to transform a garbage dump into treasure, and Shrigley is a little bit that Robinson of wastelands who builds his hut at the foot of cliffs of big housing complexes. From a certain point of view, broken fences are signs of insufferable carelessness; from another viewpoint, they are promises of liberty. From a certain point of view, rifts are openings!

The artist's acquaintance with these difficult neighbourhoods, by the way, is not only theoretical. Invited at the end of the last century to do a

public commission in a particularly underprivileged area at the periphery of Glasgow—an important word of advice: here, when you get out of the car, in order to reduce the risk of getting mugged, do not talk to or answer anyone!—he came up with the idea of compiling children's encyclopaedias in a playground.[25] As it happened, immediately after its inauguration, the piece was severely vandalized. (I immediately think of that photograph titled *Dirt Pile*,[26] 1997, which, at first glance, just represents a simple pile of rubble but we soon discern in it a triangular face through the artifice of two cinder blocks marked with a square pupil and "artfully" lined up.) The only sign of David Shrigley's playground still intelligible today: the two feet of an antique-style colossus firmly planted on the ground, which the artist proposed as a promontory for the neighbourhood children.[27] Shrigley is not, I might add, annoyed by the furious energy put into pounding away at his public intervention. For him, the vandalized feet make for a more convincing ruin than the simply elliptical one he had left standing there, far from the informed public of lovers of art, splendid sights, and old monuments.

If we are fortunate and perversely apply to tourism the adage "Charity begins at home," quality landscapes should be reserved for quality people, and others should be forced to live underground so they do not spoil the most remarkable of sights![28] What then are we to do about disfigured sights? If we cannot even stand the sight of them, they must be improved through caricature, but then accurate aiming is a must. David Shrigley, as we can see, is an "expert marksman." He is at once a vandal and a moralist who excels in hopeless situations. By putting some of his titles and captions end to end and using absurd or conventional recommendations, we can obtain plausible results: *You are your own enemy*[29] / *Don't drink the grey wine*[30] / *Try not so shake so much*[31] / *Don't worry, I will chase-off the bugs*[32] / *Try to be happy*[33] / *Imagine green is red*[34] / *Pay nothing until you're dead.*[35]

Frédéric Paul, VIII.2002.
Translated by Elizabeth Jian-Xing Too.

Notes

1. We learn how to write by drawing, then we forget how to draw by writing.
2. In an untitled ink drawing on paper *(Inventory of the Monster Guts)*, 1998, Shrigley proposes to reconcile random classification with methodical classification: "in order that chaos can be accurately measured and assessed."
3. Ink on paper, 1998.
4. Ink on paper, 1998.
5. *Mr. Glove*, 2000.
6. *Homemade Dog Toy*, 1995; Untitled *(Left Hand/Right Hand)*, 1998; *Severed Hand*, 2001.
7. *Black Forrest Gâteau*, 2001.
8. Michel Foucault, *The Order of Things*. New York: Vintage Books, 1994, p. 68. Originally published as *Les mots et les choses*. Paris: Gallimard, 1966.
9. Exhibition catalogue *January 5–31, 1969*. New York: Seth Siegelaub, 1969.
10. David Shrigley, correspondence, 12 August 2002.
11. Untitled *(Knife and Fork)*, ink on paper, 2000.
12. Ink on paper, 1999.

13. All connections are permitted as long as they are founded on solid bases . . . or if they are completely incongruous! Regarding this subject, cf. Bertrand Lavier's sculptures in the *Walt Disney Production* series.

14. *Metal Flip Flops*, 2001.

15. If we want to extend the religious metaphor, we must see an allegory of temptation in *Nailed Biscuit*, 2001. The eponymous biscuit nailed to the wall would indeed be less efficient if he did not recall, even in a remote way, a more famous crucifixion.

16. *Five Years of Toenail Clippings*, 2002.

17. The latter drawing finds a logical counterpart in an untitled (and crumpled) ink on paper *(No sooner is the waste basket empty then it starts to fill up again)*, 1998.

18. Untitled *(Try not to shake so much)*, ink on paper, 2000.

19. Ink on paper, 1999.

20. *Tunnel or Bridge?*, colour photograph, 1996.

21. *My Teeth*, 1999; *What Decay Looks Like,* 2001; *Tooth Decay,* 2002.

22. Ink on paper, 2001.

23. Untitled, 1998, ink on paper, Frac Bretagne collection, Châteaugiron.

24. *Sunday Adventure Club*, 1996, colour photograph.

25. "The project you speak of was in a place called Possilpark and was completed in 1999 and was one of five such spaces which together formed "The Millennium Spaces Project." My project was a collaboration with a group of architects called *Zoo* . . . I saw the project as a collaboration where I responded to the designs of the architects and the requirements of the people who lived there. So I don't really see it as a piece of my own artwork. I wanted to make something positive in terms of its educating function (hence all the text from the children's encyclopaedia), and something indestructible (hence made of concrete). The project was disappointing because a lot of things were badly made in the first place and because of all the subsequent vandalism. It was a useful experience mostly because it made me sure that I would never do anything like it again . . ." David Shrigley, correspondence, 6 August 2002.

26. Colour photograph, 1997. But, for some reason, I remembered this work under the title *Public Commission,* which I think the artist would probably not disapprove!

27. Cf. the artist's statement in the exhibition catalogue *Sous les ponts, le long de la rivière...* Luxembourg: Casino Luxembourg – Forum d'Art Contemporain, 2001, p. 123.

28. Untitled *(Rich People/Poor People)*, ink on paper, 1999.

29. Ink on paper, 2002.

30. Untitled, acrylic on paper, *(Don't drink the grey wine),* 2000.

31. Untitled, ink on paper, 2000.

32. Untitled *(Don't worry, I will chase the bugs),* 2000.

33. Colour photograph, 1997.

34. Colour photograph, 1998.

35. Untitled, ink on paper, 2000.

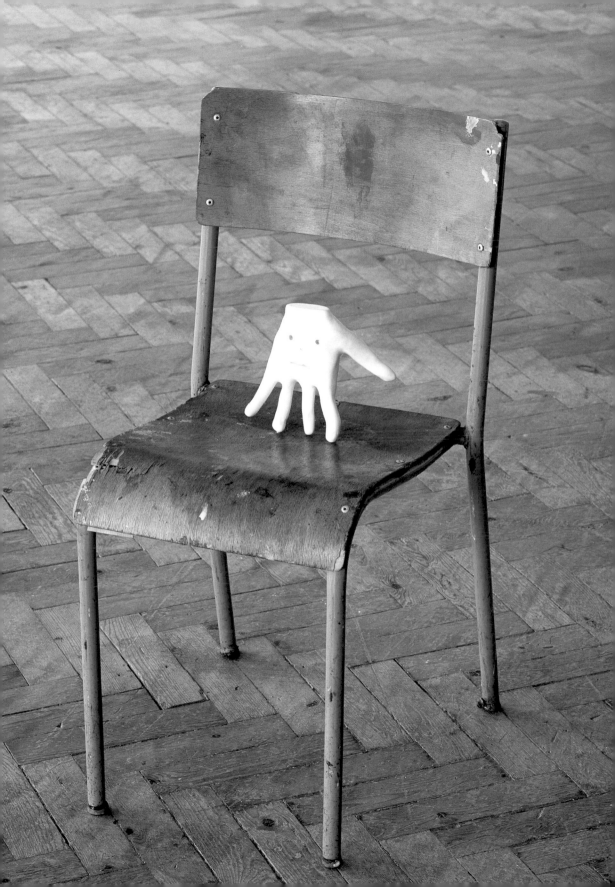

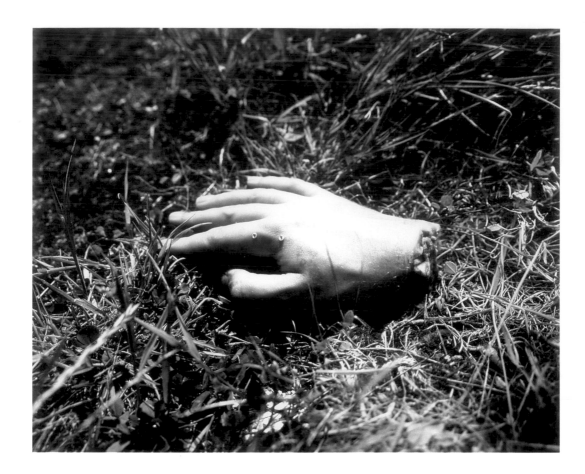

Severed Hand, 2001 | Main tranchée
Homemade Dog Toy, 1995
| Jouet pour chien fait maison ▶

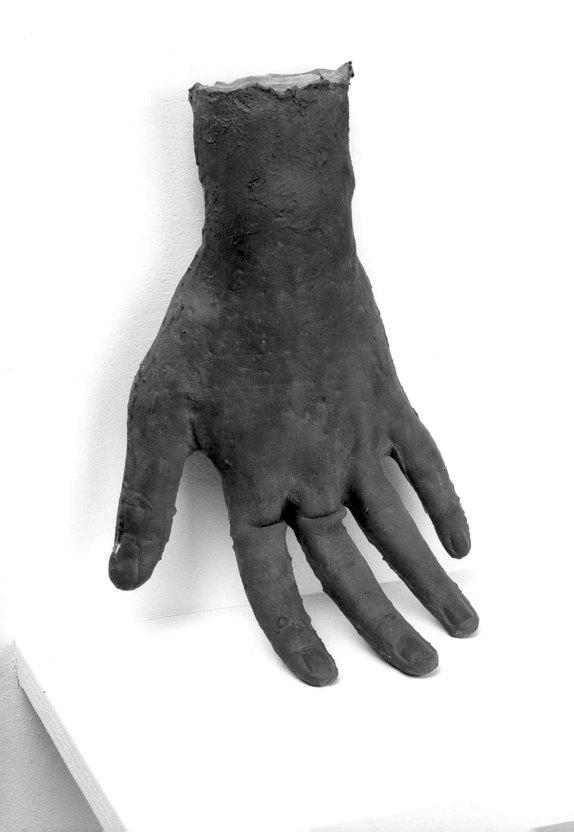

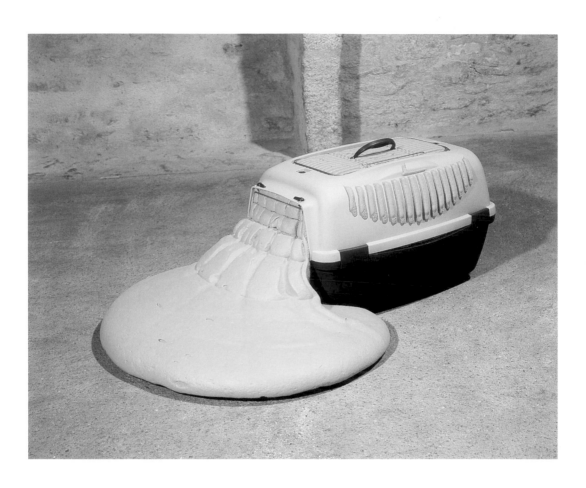

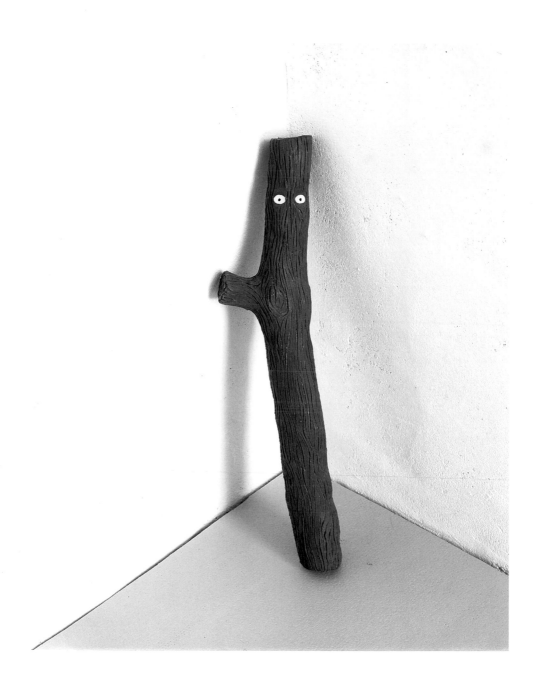

Stick, 1996 | Bâton

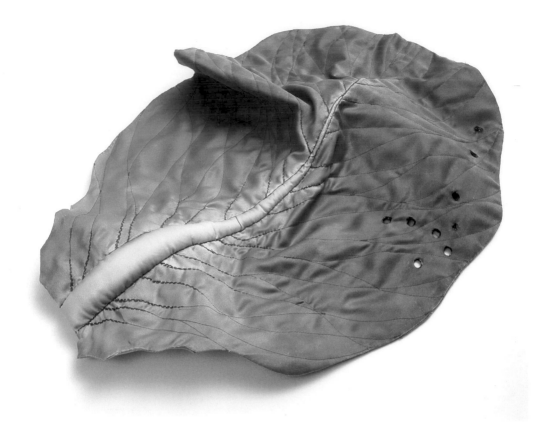

Lettuce leaf with cigarette burns, 1999
| Feuille de laitue avec brûlures de cigarette

A Candle in the Shape of a Candle, 2001
| Une bougie en forme de bougie ▼

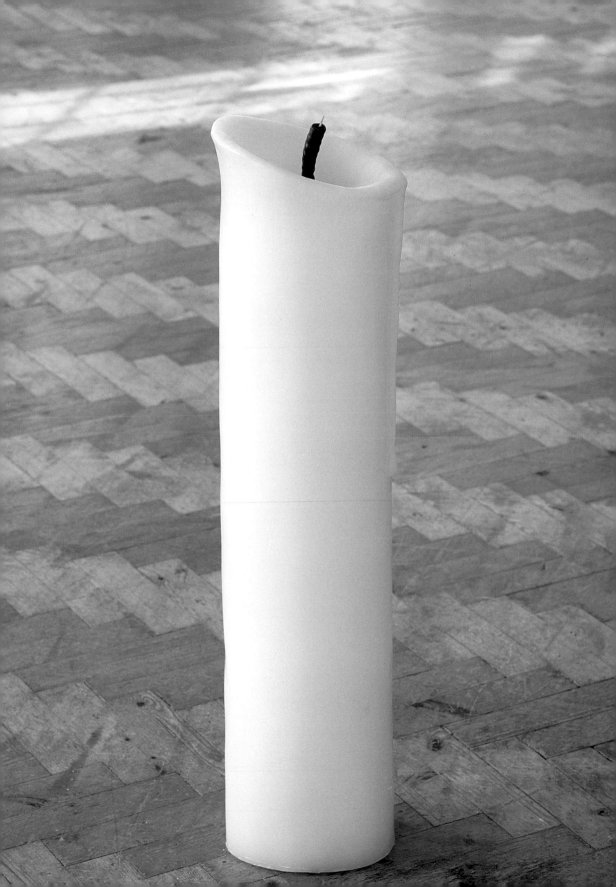

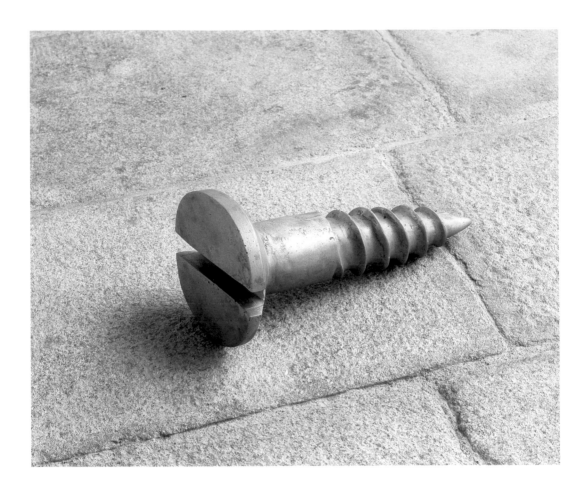

Big Nut, 1996 | Grosse noix

Help, 1999 | Au secours

Hoof, 2001 | Sabot

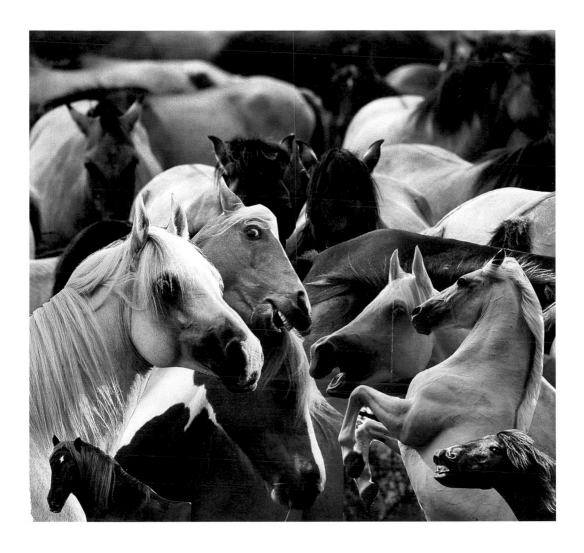

Untitled, 1999 | Sans titre

Black Forrest Gateau, 2001 | Forêt noire

What decay looks like, 2001 | Ce à quoi ressemble une carie ▼

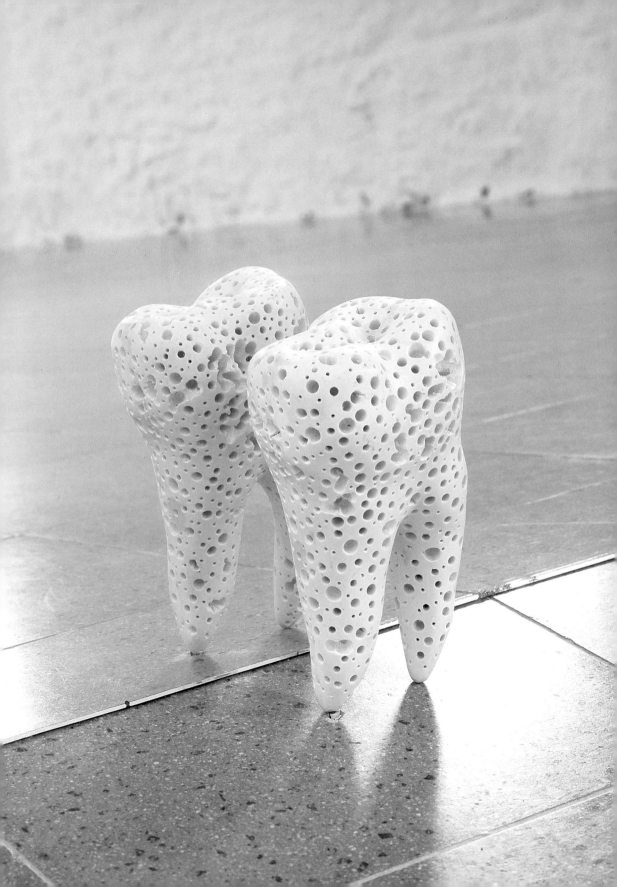

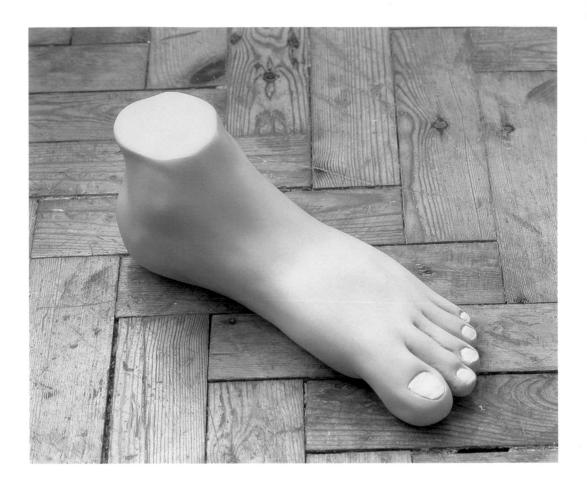

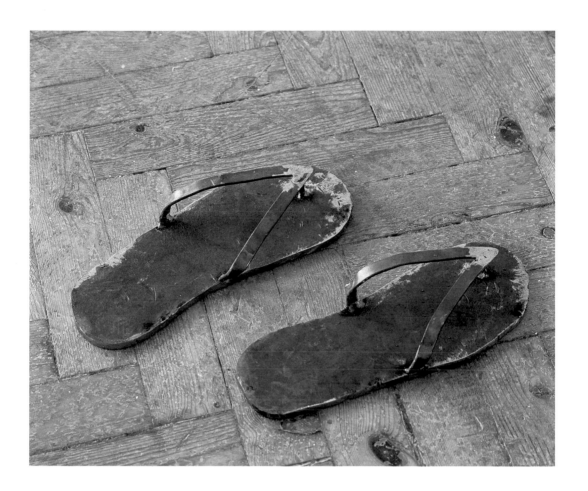

Metal Flip Flop, 2001 | Nu-pieds métalliques

The Vandal's Shadow, 1999 | L'ombre du vandale

The Back of Your Head, 1999 | L'arrière de votre tête

Five Years of Toenail Clippings, 2002 | Cinq ans d'ongles d'orteil coupés ▶

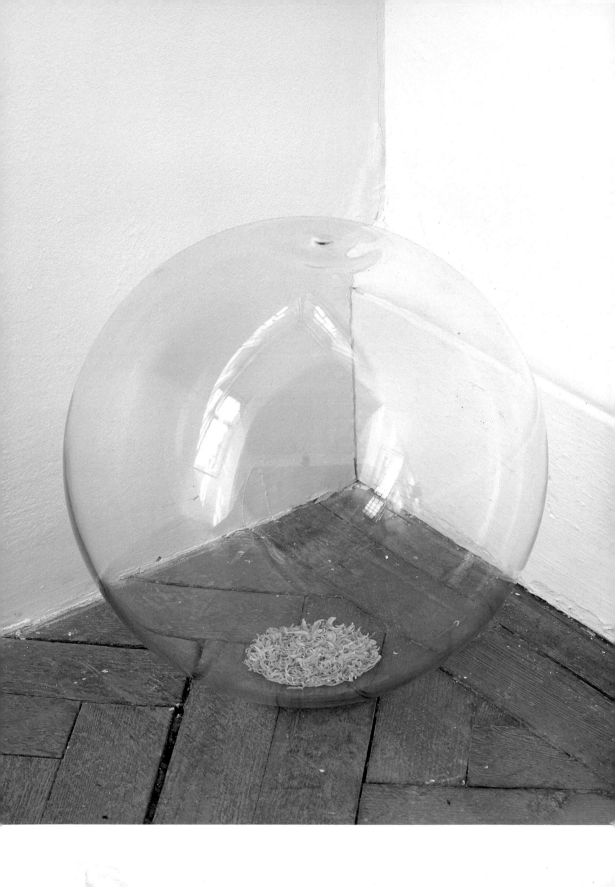

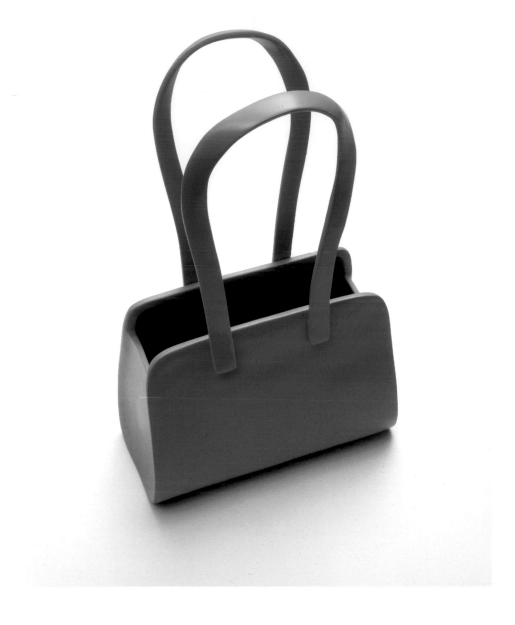

Handbag, 1999 | Sac à main
Sculpture of TV, 1999 | Sculpture de TV ▶

Brown Laser:
David Shrigley in Conversation with Neil Muholland

Neil Mulholland — A key aspect of your work for me is its ambient character. Vignettes crop up in public spaces unannounced and disappear quickly and quietly. This seemed to be a strategy you shared with some of your peer group when you were an art student in Glasgow in the late 1980s and early 1990s. Can you say something about how this work came about and what you feel about it now?

David Shrigley — In terms of making "public" art I've never felt that I wanted anything I did to last. This was (and still is) partly because I don't want to permanently alter the world. I don't feel I have the right to. Only the city council is allowed to change things forever. And also partly because I like the mystery of transient things. I feel that among my artist peer group I am the only one who has really made a lot of "public art." I felt that when I graduated from the Environmental Art course at GSA I was really a quintessential public artist, more so than anyone else, but I don't think any of my teachers agreed with me.

N.M. — I can still remember the photograph of your *Hell* motorway sign, 1992, in your degree show. I'm sure lots of other people who went do too; it was certainly a stand out work that year. Why do you think that a department famed for being progressive and open failed to see the potential in this work? Did they have a vision of public art as permanent or being based in direct work with members of the community?

D.S. — I suppose it's a bit sad for me to still be whingeing about my degree mark after all this time, and probably quite arrogant on my part to assume my former tutors were in error (but I'm still glad you agree!). There is a trend within the UK to try to make art education more academic, which does not just manifest itself in making fine art students write more essays but also into justifying their art practice by placing it into some kind of theoretical framework. In the Environmental Art Department that meant "researching the site." I personally could not see how researching the slip road on junction 20 of the M8 was going to help my artwork, so I didn't. I think it's a case of "It works in practice but does it work in theory?" I have subsequently taught students in my old department and my eyes glaze over when I am presented with their public art project books which contain detailed histories of the Co-op car park and other such fascinating places.

N.M. — There's a real sense in your early work that you were trying to reinvent your immediate environment in very subtle (and inexpensive) ways, using unobtrusive signs and cheap sets. You still make art in this manner, a good example being the recent *River for Sale* sign, 1999. This strategy has become very big in the advertising world in the UK since the late 1990s. There has been a big split recently in the UK between the "legitimate" Outdoor Advertising Association and "guerrilla media" ambient stuntmen associated with the newly founded Out of Home Media Association. You've been quite an influence on the latter group, so much so that you've recently been asked to speak to St. Luke's, a top London agency with designs on the ambient sector. Were you aware of the impact your work has had in this field; do you welcome it?

D.S. — I'm surprised that my work has had this kind of impact. I'm obviously flattered by the attention I get. The ironic thing is that on a subconscious level I think that I made these works in response to advertising. Certainly in response to signage in general, which advertising forms a part. I'm pretty ambivalent about the world of advertising. I think it's boring. It only exists to sell things.

N.M. — I think you're right. There is a great deal of competition between agencies to outgun each other in this area, both for personal kudos and to gain new clients. Acclaim Entertainment seems to have gone farthest so far by paying bereaved relatives to allow ad placements on their loved ones' gravestones for the launch of Shadowman 2, on PlayStation2. I wonder how this would have been received when you were studying environmental art given its close proximity to some of the strategies encouraged in the late 1980s. Environmental art in Glasgow always had a critical relationship towards advertising, drawing on photoconceptual work from the mid-1970s. Perhaps this was just as boring as advertising itself, since all it did was tell people that advertising is trying to sell us things. I like to think of your drawing, Untitled *(Cup of Tea for Sale)*, 1997, disparaging this mindfield of mediocrity. Something so unassuming and pleasantly ordinary demotes the "necessity" to counteract commercial intrusions in everyday life by turning the whole slick political apparatus of ads and anti-ads on its head. I'm not sure that this can be said of some of your peers. One corollary of the success of contemporary public art in Glasgow is that you can't go for a pint these days without being accosted by a Kenny Hunter sculpture or blinded by a bespoke Douglas Gordon neon. Maybe the proliferation of officially sanctioned ambient art isn't too far from the current brandalism and spamming of the ad world?

D.S. — I think that if the public works I made were ever officially sanctioned it would make me stop wanting to make them. Not because I'm some kind of habitual rebel but because I don't want people to see what I do as Fine Art, or at least not the work of a Fine Artist. When it's sanctioned it can never be seen as anything other than Fine Art. In 1999 I collaborated with a group of architects to redevelop a site in the Possilpark area of Glasgow.
The redevelopment consisted of a park and play area for which I added some texts from a childrens' encyclopaedia, which were sandblasted into the concrete surfaces. I also included some giant feet carved in sandstone, which were supposed to suggest the remnants of a giant statue. Along with the rest of the project the feet got heavily vandalised almost immediately. The project as a whole was quite a frustrating experience for various reasons and not one that I am particularly proud of or would care to repeat, but curiously I now think the carved feet look much more like a piece of my work than they did when they were initially finished. First they were covered with graffiti and the toenails were painted. Next the toes were smashed off and eventually one whole foot was removed. I guess they now conform to my aesthetic, or maybe their destruction served as some kind of catharsis for me. In the same way I now like the statue of Donald Dewar that was recently installed in the Glasgow city centre and was vandalised within hours. Vandals climbed up the giant figure and mangled poor Mr. Dewar's spectacles with a hammer. Some months later the late (first ever) first minister of the new Scottish Parliament still stands with his spectacles awry reminding me somehow of the late British comedian Eric Morecambe.

N.M. — For most of the early 1990s your work appeared in your own publications such as *Slug Trails*, 1991, and *Blanket of Filth*, 1994, or was to be found in public spaces. In this sense, you held onto the values of public art, that it should be something that took place outside conventional art establishments. How do you consider your gradual transition to gallery spaces, starting most notably with your solo show *Map of the Sewer* at Glasgow's Transmission in 1995? (Do you think this took you longer than other environmental art graduates, if so why?)

D.S. — When I left art school I didn't think that I was going to be the kind of artist that showed in galleries. This wasn't really because I didn't want to but because I thought I couldn't. I didn't think it was possible to make a living as an artist, not in Scotland anyway. Not when you only got a 2:2 for your degree and were not in possession of the requisite social skills (or burning ambition) to schmooze with important people. I was not a winner in those days. I think I must have been smoking quite a lot of dope. I was also learning to play the guitar, which took up a lot of my spare time. When I left art school I decided that I wanted to be a cartoonist. Even though I didn't know anything about being a cartoonist I thought I could be a success at it. I wasn't very good at drawing (by art school standards) but I thought I could compensate for that with interesting content. The Easter holiday before I graduated I had been in bed with the flu for a few days and had done this one page cartoon strip called *Tiny Urban Cowboy*, 1991, and that got me thinking about being a cartoonist. I had always made a great many drawings while I was at art school but they were mostly confined to my notebooks. I redrew some of these into what I thought constituted a cartoon format and with them I self-published my first two books. I was of course a failure at being a cartoonist; no magazines or newspapers were interested. Most bookshops were reluctant to stock my books. In 1994 I published my third book *Blanket of Filth*. The drawings in this book were taken directly from my notebook without any attempt to make them look nice. It felt much more comfortable producing books in this way. On the strength of *Blanket of Filth* I was commissioned to make an artist's book by Bookworks in London. I had never considered my books to be artist's books before then, but I didn't object, as they were the first people to show any real interest in what I did. So I suppose at that point I became an artist and not a cartoonist anymore. During these first years after art school I still made public artworks around my neighbourhood and I even had a studio where I made sculptures (most of which I destroyed) but I think that if I had been a success as a cartoonist that's probably what I would be doing today rather than art. I think I probably owe a debt of gratitude to my good friend Jonathan Monk who was the first (of my friends) to tell me that my cartoons were crap and I should stick with the drawings from my notebook. Whilst I have always embraced and enjoyed the democracy and accessibility of my artwork being in book form, part of the reason I started making books was as a means of self-publicity, so I'd be lying if I said I make books as a natural progression from having studied environmental art. I think I'm an artist now, not only because I was a failure as a cartoonist but also because the art world was most sympathetic to what I did. I guess exhibiting in galleries has come about as a kind of natural progression. Originally my drawings were black and white only because they were easy to reproduce that way, whereas now I often use colour and collage, etc. because the work is intended to be seen on the wall rather than on the page. Success in the art world seemed to come almost overnight for me.

I never really sought it out, it just sort of happened. First I got this commission from Bookworks on the strength of this crappy photocopied book I'd been selling in the pub, and then a few weeks later I got asked to do a solo exhibition at Transmission. I think the sum total of my exhibiting experience between 1991 and 1995 was to have exhibited in two group exhibitions in Glasgow. The tradition at that time was that one Glasgow artist was asked to do a solo show at Transmission each year (the running of the gallery and exhibition program being the work of a committee of 4 or 5 artists), so it meant a lot to me at the time to be asked to do it.

N.M. — Your work has been turning up in unusual locations lately: the Canadian Buddhist magazine *Shambhala Sun*, the American insurance company Allianz Risk Transfer's annual report and in the lyrics of an aspiring band's demo tape. I can see that some of these publications might interest you. What, for example, do you find appealing about Buddhism, one of the many religious allegories that appear in your work?

D.S. — I guess I'm pretty interested in Buddhism. I bought a book about it at the airport once. It was nice of the Buddhists to ask me to show my work in their magazine. They paid me in Karma, which was great, but I think it's worn off now. Since the book at the airport, I've read quite a bit of Buddhist stuff and it makes a lot of sense to me. What I like most about the teachings of the Dalai Lama is that he's very un-dogmatic. Dogma is one of the things that annoys me about Christianity. God tells us to be virtuous at the risk of our going to hell. The Dalai Lama tells us to be virtuous because it makes everyone happy. I guess Buddhists also want to be virtuous so as to attain enlightenment and not be reincarnated as a gnat, but to his credit the Dalai Lama never labours the point. Having read His Holiness's autobiography I was interested to learn that he is not a vegetarian and that also in his youth he liked to shoot small animals with a rifle.

N.M. — I particularly enjoyed looking at *FEL*, 1999, the Swedish translation of your book *ERR*, 1996, especially the way it carefully mimicked your wayward handwriting. *FEL* really emphasizes the way that your drawings focus on arbitrary systems and language games by making the text appear as image (at least this is how it looks to a non-Swedish speaker). The drawing consisting of the letter *I*, 1996, repeated to look like a family of stick men, becomes brilliantly pointless when translated into the Swedish "Jagen." I find these new contexts remarkable in the sense that they all function as argots, like technical talk, Piccadilly palare or prison slang. Do you have any plans to further develop the publishing contexts of your work beyond your own books and catalogues?

D.S. — Having my work translated into Swedish was a wonderfully absurd thing. It would be great to have it translated into Japanese. Maybe I should do it myself. I've been writing quite a lot of dialogue in my drawings lately as a way of trying to make work that is more narrative. I think that ultimately I'd like to create some kind of film, maybe an animation. In writing these short dialogues I try and create new vernaculars that borrow little bits of regional colloquialisms and mix them up with antiquated expressions and other stupid words that I make up. I like the fact that when you read it, it suggests it's supposed to read be in an accent but you have no idea which one. I think this

might have something to do with having grown up in England and having lived in Glasgow for a long time. When I first moved to Glasgow it took me about six months before I could understand what people were saying. I haven't picked up any accent in the 14 years that I've been here but I have picked up pieces of Glaswegian vernacular, which I use without thinking. My mother often ridicules me for saying things like "Och aye" in my East Midlands accent. She thinks I'm being silly.

N.M. — You were discussing a few strange misprints of your drawings in *The Independent* newspaper, such as the reproduction of the drawing *Time to Reflect*, 1999, without the reflection! You also had to edit the mind map you made for Allianz Risk Transfer because of what they regarded to be blasphemous and offensive elements. It seems inevitable that these things will happen when you seek different audiences and contexts. How do you feel about your work being taken out of your hands in this manner?

D.S. — I guess you have to laugh about it. The things that the *Independent on Sunday* did to my work were so outrageous on some occasions that I couldn't really be angry. It just left me perplexed. The thing I did for Allianz Risk Transfer was funny. I didn't mind changing my work. It was still a good commission and I was glad to do it. Here is the letter I got from them (I've paraphrased a little):

> Dear David,
> I have listed in a clockwise direction starting in the upper left hand corner all the terms that have proven to be a problem for Allianz Risk Transfer. As I stated Allianz Risk Transfer is a very corporate, very American company. . . DIE, MILK THEM & EAT THEM, CONTAINING VIRULENT PLAGUE FROM OUTER SPACE WHICH BRINGS THE DEAD BACK TO LIFE, CEASEFIRE? SHOOT HIM, DISPOSE OF CORPSE?, LET IT STINK?, YES, ACID, BURNING, BURIAL, DEEP, SHALLOW, DOG WILL FIND IT, WITH ANIMALS, PRISON, INSANE ASYLUM, MAY BE POISON, MIND OF THE PSYCHOPATH RENDERED WITH LINES, WAR.

N.M. — Maybe you see your work as an argot in its own right, as something that can't be translated. Could it be said to have a persona; is there something that can be referred to as a Shrigleyism?

D.S. — I'm sure my work does have a persona, but it's something that other people are more aware of than I am. I'm sure every artist has some kind of persona within his or her work to a greater or lesser degree. Maybe mine is more so because my "hand" is so evident and also because my "voice" is so audible.

N.M. — People seem to engage with your drawings because they think they have an immediacy or authenticity about them. This, in turn, is how they have been presented in major drawing shows such as *Surfacing* at the ICA in London, 1998. Do you think this misrepresents your drawings? Are they genuinely spontaneous (especially when compared with earlier books such as *Merry Eczema*, 1992); do they grow over a long period of time or do you want to get them over with as quickly as possible?

D.S. — I draw them very quickly and then I think about them for a long time to try to figure out if they're any good. I have a box that I put drawings into when they're finished. It is called my "artistic distance" box. I leave the drawings in the box for weeks or months (sometimes years) and then I have a look at them again. If they're still no good after 2 years I throw them away. If they're no good in the first place I don't even put them in the box, they go straight in the bin. I think I throw a lot more away now than I used to. Last month I threw away 200 drawings. It's a good thing to do once in a while but it can be dangerous as it's quite addictive and you can end up throwing all of your possessions away; furniture, CDs, legal documents, or worse still you can start throwing away things that don't belong to you such as your girlfriend's clothing or rare books that have been lent to you.

N.M. — Your drawings are often compared with those made by abject slackers such as the American Pathetic Aestheticians[1] Mike Kelley and Jim Shaw. However, you've said that you're far more influenced by writers such as Donald Bartheleme than by other artists. Bartheleme is something of a postmodern absurdist in the tradition of Laurence Sterne's *Tristram Shandy* and the writings of Joyce and Borges. The narrator of his short story "Chablis" in his book *40 Stories*–a man who examines his wife and child as though they were aliens–seems very close to the point of view expressed by your work. Do you think Bartheleme's black humour has had a major impact on what you do, or does it appeal to you because of what you do? Are there other writers that you're interested in?

D.S. — I very much admire Donald Barthelme and have done so since I first was introduced to his writing when I was a teenager. What I really like about his writing is the way that he allows you glimpses of great profundity in amongst the playful "literary exercises" he seems to be engaged in. To what extent I am influenced by him I'm not sure. I'd like to think my humour is my own but I guess it must have evolved incrementally, borrowing bits from various sources along the way. I'm probably influenced by a great many different writers. I was thinking about the *Talking Heads* series by Alan Bennett the other day while I was writing some dialogue in one of my drawings. I identify with his characters a great deal, as much as for how compassionate Bennett is towards them as for their delightful "kitchen sink" dialogue. I also like Ivor Cutler, but only his recordings, I've never been much interested in his publications. People keep mentioning Tristram Shandy to me but I still haven't got around to it yet. Obviously the absurd is an important part of what I do, but I'm not really interested in it in a Monty Python kind of way. I find Monty Python quite tedious. Donald Berthelme's work is what I aspire to. I've never really identified closely with artists such as Mike Kelley and Jim Shaw, though I really like what they do.

N.M. — The important thing about writers such as Bartheleme is their use of metafiction, a form of writing that comments on itself, informing the reader of the processes that the narrator is going through as they write. This can be found in a great deal of contemporary art, but your work seems to take a literary angle rather than be caught up with well-worn problems that are just to do with visual art. You deliberately use blotches, score-outs, blank pages and typographical marks to draw attention to the paradoxical status of the artist (simultaneously omnipotent and impotent) and to your work's status as an

artefact (most notable on the botched dust jackets of *ERR* and *Blank Pages and Other Pages*, 1998). To me, it always seems that you manage to do this without getting overly analytical or grimly ironic. It all seems to hang on distinguished puns, individual invention and spontaneous fabrication at the expense of external reality or literary and artistic tradition. Do you think this is the case? Is this metafictive aspect something that you'd like to play down?

D.S. — I don't think I could really do the kind of work that I do if I was making work about any aspect of art history or art theory. In fact I don't think I could do it if I tried to make work about anything. I do obviously take pleasure in using the devices you mention but my using them has really come about intuitively; the fact that you can describe what I'm doing better than I can is probably an illustration of this. All my work is pretty intuitive; I think it must be fairly evident. I have starting points, but I have no idea where I'm going.

N.M. — I suppose another way of looking at what you do would be to think of the world itself as fictional. Your sculptures work well in this sense I think. You perform the pathetic fallacy, giving eyes to fallen trees and pulled teeth, resurrecting them to prey on the humans that destroyed them. Your sculptures don't have the same degree of roughness as your drawings; they are normally quite finished and cartoon-like which seems appropriate to me, as this is how I always imagined drawings would look if they were to become flesh.
The whole process reminds me of *It's a Good Life*, a classic episode of the *Twilight Zone*, 1961, where a young boy has the power to make the world in his own image and decides to turn his rural community into a *Loony Toon*. Many of your sculptures seem to take on things that don't exist or are impossible in some way. Nevertheless, some critics seem to have had problems with your sculptures, assuming that you should always work in the same way or that there should be a direct correlation between the drawings and sculptures. Maybe the finished sculptures don't have the same formal insecurity that your drawings and plasticine models seem to have but does this really matter; is this all that people should be looking for in your work?

D.S. — I like your explanation. I understand why a lot of people don't like my sculptures compared to my drawings but I don't know what they expect me to do about it (apart from stop making sculpture).

N.M. — Since your show at the London Photographer's Gallery in 1997, your photographs have become progressively involved with issues that traditionally concern fine art photographers, rather than being documents of ambient works. For example, *This Way Up*, 2001, a recent photograph of a cardboard box next to a graffitied wall, plays on photographic verisimilitude and the notion that images passively reflect a coherent world by making a pun concerning photographic transparencies. Your diptych photographs explore the old device of juxtaposition. You find some fantastically dumb dichotomies drawn from everyday life, such as a graveyard vs. a rollercoaster. You've even been making collages of horses and cats, animals that seem to live in their own independent, self-contained photographic systems. Some of this work reminds me of the more playful photography produced by conceptual photographers such as Keith Arnatt (I'm thinking of his *Self-Burial Piece*, 1969) in the late 1970s. You use similarly outdated techniques (glue and scissors), and comparable devices (juxtaposition,

image-text and collage). What you produce has none of the anodyne hectoring self-consciousness that photographers always seem to bring to these techniques and devices. Is this something that you've been actively seeking?

D.S. — As with my other work, I probably haven't really ever set out to do anything in particular with my photographs. The point that I'm at right now has just sort of happened. As you noted, my earlier photographs were just documents of things that needed to be documented. It was only comparatively recently that I started to think about my photographs as having the possibility to be something other than that. I take a lot of photographs without having anything in mind. Sometimes I draw on them, sometimes they appear interesting on their own or when juxtaposed with another image. It's interesting you should mention Keith Arnatt because I find all that conceptual stuff (particularly by British artists) really amusing. I'd like to think they took themselves really seriously at the time (probably most of them did but I'm not sure about Keith Arnatt) but now it all seems brilliantly daft. There was a big survey show of British Conceptual Art at the Whitechapel in London a couple of years ago that was great.[2] I got the impression that most of the artists felt they were doing something really groundbreaking, almost like they had made a scientific discovery. Someone should write a gentle comedy about it starring seasoned British comic actors (in the same vein as *Dad's Army*).

David Shrigley / Neil Mulholland.
This interview took place in David Shrigley's flat in Glasgow,
the Arragon bar on Byres Road, Glasgow and over email during July 2002.

Notes

1. *Just Pathetic*, 1990, galerie Rosamund Felsen Gallery, Los Angeles.
2. *Live in Your Head: Concept and Experiment in Britain 1965-75*, Whitechapel Art Gallery, London, 1999.

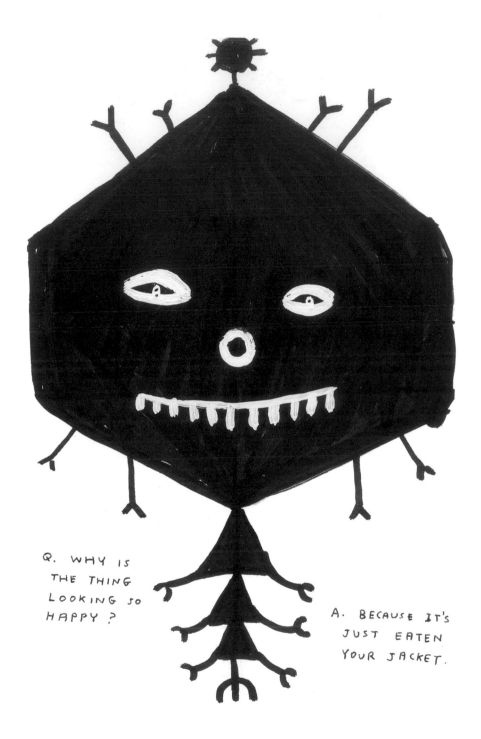

Q. WHY IS THE THING LOOKING SO HAPPY?

A. BECAUSE IT'S JUST EATEN YOUR JACKET.

FAMILY PET'S
GUTS

NOTHING FITS

I DESIGN FANCY THINGS FOR ROOFS - WILL YOU MARRY ME

THIS KIND OF STAR IS RARE

PETE'S HAIR (RECENTLY)

GRANDPA WENT MISSING ONE NIGHT
WE FOUND HIM ● IN THE GARAGE
MOVING BOXES AROUND

— DO YOU RECOGNISE THIS MAN?

— NO

— YOU WILL DO ONE DAY.

— WHY? WHEN?

— WHEN YOU LOOK IN THE MIRROR. HA HA HA HA HA HA HA HA HA HA HA HA HA HA HA HA HA H...... (LAUGHING IS INTERRUPTED BY GUN SHOT)

ONE-EYED ▬ COWBOY-PEANUT
THINKS HE CAN SHOOT YOU JUST BY
POINTING AT YOU
▌MAYBE HE CAN▐WE DON'T KNOW BECAUSE
HE'S NEVER POINTED AT ANYONE
(HE'S A POLITE AND PASSIVE NUT).

AT FIRST HE WAS RELAXED AND CHARMING

BUT LATER HE BECAME ANGRY AND WAS
LIKE A DIFFERENT PERSON

YOUR EX-HUSBAND IS NOW MAGNETIC

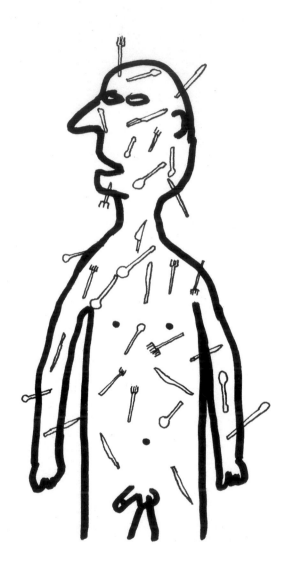

ROB WHEN HE WAS OFF HIS HEAD

- 492 -

109 | Untitled, 1998 | Sans titre

SUNBURN

BAD SUNBURN

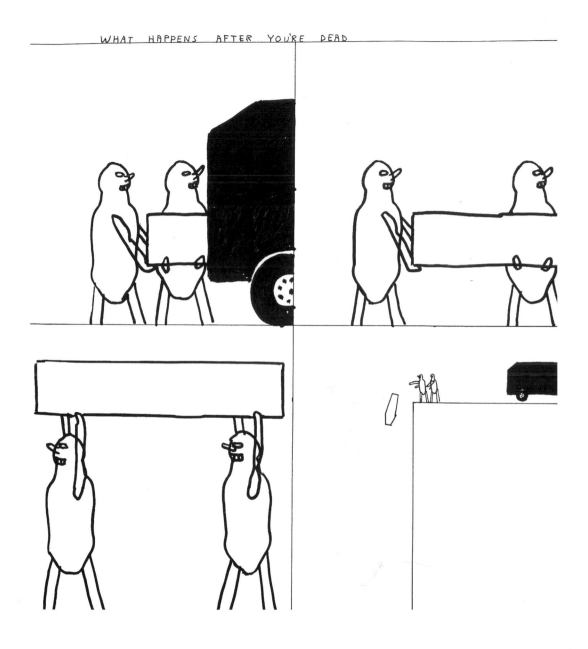

TIME TO REFLECT

David Shrigley

né en 1968, Macclesfield, Royaume-Uni
1988-91: Glasgow School of Art, BA Fine Art
vit et travaille à Glasgow

expositions personnelles
| one-man exhibition

2002 Camden Arts Center, Londres ;
Mappin, Gallery, Sheffield
UCLA Hammer Museum, Los Angeles
Galerie Anton Kern, New York
Domaine de Kerguéhennec, Centre
d'art contemporain, Bignan, France
MAMCO, Genève

2001 Stephen Friedman Gallery, Londres
Center for Curatorial Studies,
Bard College, Annandale-on-Hudson,
N.Y., USA
Galerie Yvon Lambert, Paris
Stephen Friedman Gallery, Londres
Galerie Yvon Lambert, Paris

1998 Galleri Nicolai Wallner, Copenhague
Galerie Yvon Lambert, Paris
Galerie Bloom, Amsterdam

1997 C.C.A., Glasgow
Stephen Friedman Gallery, Londres
Galerie Hermetic, Milwaukee, WI, USA
Galerie Francesca Piar, Berne
Galleri Nicolai Wallner, Copenhague
Photographers' Gallery, Londres

1996 Catalyst Arts, Belfast
The Contents of the Gap..., Luxus
Cont.e.V, Berlin

1995 *Map of the Sewer,* Transmission
Gallery, Glasgow

expositions collectives
| group exhibitions (*catalogue)

2002 *The Galleries Shows,*
Royal Academy of Arts, Londres
*Gags and Slapstick in Contemporary
Art,* C.C.A.C. Institute, San Francisco
Collection Lambert, Avignon, France
Out Off Bounds : Works on Paper,
Luckman Gallery, California State
University, Los Angeles
Gymnasion, cur. Wolfgang Fetz & Peter
Lewis, Bregenz Kunstverein, Palais
Thurn & Taxis, Bregenz, Autriche
*Open Country, Contemporary
Scottish Artists,* Musée cantonal des
beaux-arts de Lausanne
*The Fantastic Recurrence of Certain
Situations : Recent British Art and
Photography,* Consejéria de Cultura,
Madrid

2000 *The British Art Show 5*,* Edimbourg ;
Southampton ; Cardiff ; Birmingham

Becks Futures,* I.C.A., Londres ;
Galerie Cornerhouse, Manchester ;
C.C.A., Glasgow
Robot, One in the Other (avec Ewan
Gibbs), Londres
Personal History, The Fruitmarket
Gallery, Edimbourg
Diary,* Galerie Cornerhouse, Manchester

1999 *Bildung-Information, Communication
and Didactics in Contemporary Fine
Arts,* Grazer Kunstverein, Graz
Getting the Corners, Art Gallery
of Ontario, Toronto
Shopping, org. F.A.T. (Fashion
Architecture Taste), Londres
Green, Exedra, Hilversum, Pays-Bas
Plug In, Salon 3, Londres
*Word Enough to Save a Life, Word
Enough to Take a Life,* cur. Simon
Morissey, Clare College Mission
Church, Londres
*Common People, British Art between
Phenomeon and Reality,* cur. Francesco
Bonami, Fondazione Sandretto re
Rebaudengo per L'arte, Turin
Waste Management, cur. Christina
Ritchie, Art Gallery of Ontario, Toronto
Free Coke, Greene/Naftali Gallery,
New York
Ainsi de suite 3 (2e partie),
cur. Florence Derieux, Centre régional
d'art contemporain, Séte, France

1998 *Surfacing - Contemporary Drawing,*
ICA, Londres
*Matthew Benedict, Yves Chaudouët,
Anne-Marie Schneider, David Shrigley,*
Alexander & Bonin Gallery, New York
Real Life, cur. Lotta Hammer,
Galerie S.A.L.E.S, Rome
Young Scene, Secession, Vienne
Habitat, Centre for Contemporary
Photography, Melbourne
Blueprint, de Appel, Amsterdam
Tales of the City, Galerie Stills,
Edimbourg
Young British Photography,
Stadthaus, Ulm
Caldas da Rainha Biennale, Portugal
About Life in the Periphery, Wacke
Kunst, Darmstadt
Appetizer, Free Parking, Toronto
Slight, Galerie Norwich, Norwich,
Royaume-Uni
Biscuit Barrel, Margaret Harvey
Gallery, St Albans, Royaume-Uni

1996 *Sarah Staton Superstore,* Up & Co,
New York
Absolut Blue and White, Inverleith
House, Edimbourg

The Unbelievable Truth, Stedelijk Museum Bureau, Amsterdam ; Tramway, Glasgow
Fucking Biscuits and Other Drawings, Galerie Bloom, Amsterdam
Big Girl/Little Girl, Collective Gallery, Edimbourg
White Hysteria, Contemporary Art Centre of South Australia, Adelaïde
Toons, Galleri Campbells Occasionally, Copenhague
Upset, James Colman Fine Art, Londres
1995 *Scottish Autumn,* Galerie Bartok 23, Budapest
1994 *Some of My Friends,* Galleri Campbells Occasionally, Copenhague
New Art in Scotland, C.C.A., Glasgow
1992 *In Here,* Transmission Gallery, Glasgow

publications | publications

2002 *Joy,* 22 postcards, The Redstone Press, Londres
Human Achievement, The Redstone Press, Londres
Evil Thoughts, 24 postcards, The Redstone Press, Londres
2001 *Do not bend,* The Redstone Press, Londres
Collaboration avec Yoshitomo Nara pour *Bijutsu Techo, Monthly magazine,* vol 52 n°785, avril, Tokyo
2000 Collaboration, *The Independent on Sunday,* Londres
Grip, Pocketbooks, Edimbourg
Hard Work, Galleri Nicolai Wallner, Copenhague
1999 *The Beast is Near,* The Redstone Press, Londres
1998 *Blank Page and Other Pages,* The Modern Institute, Glasgow
To Make Meringue you must beat the egg whites until they look like this, Galleri Nicolai Wallner, Copenhague
Why we got the sack from the Museum, The Redstone Press, Londres
Centre Parting, Little Cockroach Press, Toronto
1996 *Err,* Book Works, Londres
Let Not These Shadows Fall Upon Thee, Tramway, Glasgow
Drawings Done Whilst On Phone to Idiot, The Armpit Press, Glasgow
1995 *Enquire Within,* The Armpit Press, Glasgow
1994 *Blanket of Filth,* The Armpit Press, Glasgow
1992 *Merry Eczema,* Black Rose, Glasgow
1991 *Slug Trails,* Black Rose, Glasgow

bibliographie | bibliography

2002 Frédéric Paul, "Vandale et Moraliste", cat. *David Shrigley,* Domaine de Kerguéhennec, Bignan, France
Neil Mulholland, "Brown Laser, D. S. in conversation with N. M.", *ibid.*
Amada Cruz, "The Good Guys Don't Always Win", cat. *David Shrigley,* Center for Curatorial Studies, Bard College, Annandale-on-Hudson, N.Y.
Russel Ferguson, "An Authority on Bad Weather", *ibid.*
Judicaël Lavrador, "Vol au dessus d'un nid de kékés", *Les Inrockuptiles,* 7-13 août, Paris
Patrice Joly, "Et in absurdo ego", *02, revue trimestrielle d'art contemporain,* n°22, Nantes
David Perreau, *Art Press,* n°283, octobre, Paris
2000 Jonathan Jones, "Beck's Futures", *The Guardian,* 21 mars, Londres
1999 Martin Coomer, *Time Out,* 31 mars-7 avril, Londres
Adrian Searle, "Objects of ridicule", *The Guardian,* 23 mars, Londres
1998 Michael Bracewell, "Renaissance Man", *The Guardian,* décembre, Londres
Judith Palmer, "The wonderful World of Shrigley",*The Independent,* novembre, Londres
"Insert : David Shrigley", *Parkett,* n°53, août, Zurich
Brad Killam, "David Shrigley", *New Art Examiner,* n°4, vol. 25, janvier, Chicago, IL., U.S.A.
1997 David Beech, "David Shrigley : The Photographers' Gallery", *Art Monthly,* n°204, mars, Londres
Julia Thrift, "David Shrigley, Roman Signer", *Time Out,* 26 février, Londres
1996 Mike Wilson, "David Shrigley : Catalyst Arts, Belfast", *Circa,* hiver, Dublin
Lars Bang Larsen, "Toons : Campbells Occasionally, Copenhagen", *Flash Art,* novembre/décembre, Milan
Judith Findlay, "David Shrigley : Artist", *Flash Art,* n°188, vol. 29, mai/juin, Milan
Judith Findlay, "David Shrigley : Transmission", *Flash Art,* janvier/février, Milan
1995 Judith Findlay, "David Shrigley : Map of the Sewer - Transmission Gallery", *Zing Magazine,* hiver, New York
Michael Bracewell, "Jesus doesn't want me for a sunbeam", *Frieze,* n°25, novembre/décembre, Londres

COFFEE FROM A CRACKED POT & POISONED BISCUITS ON DIRTY CROCKERY
SERVED BY A MAD OLD WOMAN IN A FILTHY HOUSE IN A BAD
PART OF TOWN WHEN IT IS RAINING ON A MONDAY MORNING
AND NO SUGAR AND MILK IS SOUR

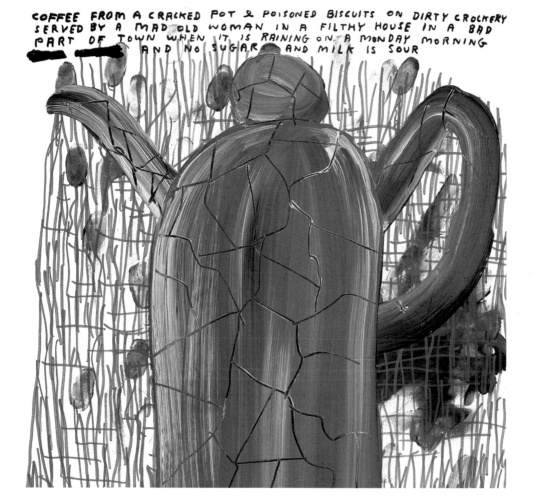

Untitled, 2000 | Sans titre

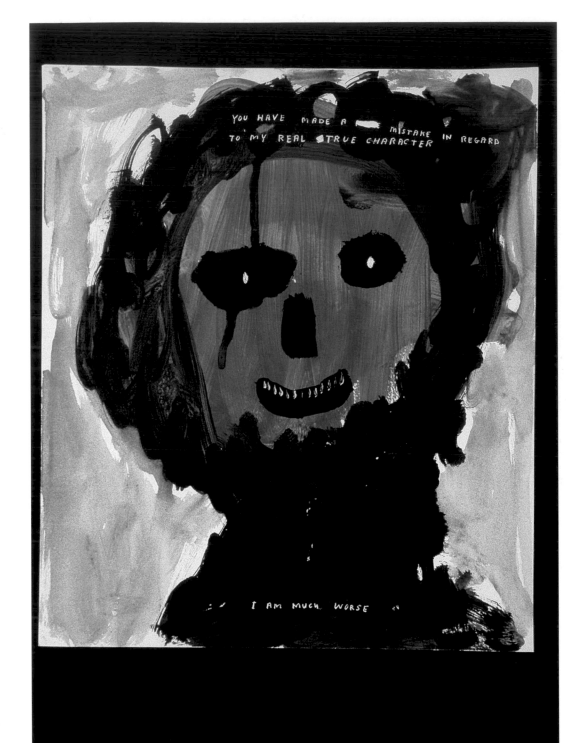

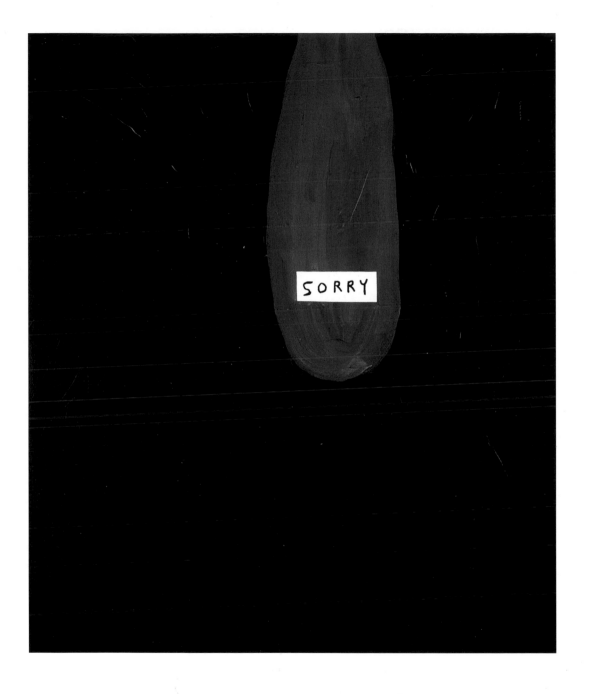

Untitled, 2001 | Sans titre

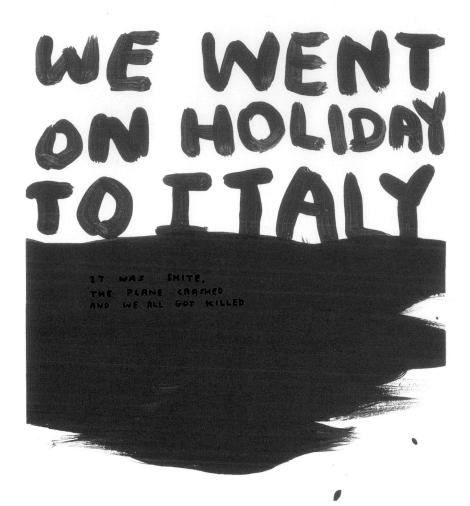

ELECTRONIC WARFARE MAST

SNORT MAST

PERISCOPE

CONNING TOWER

BULB

BIRD-PROOF
WINDSCREEN

HOOK

PARTIALLY-HEARING UNIT

STABILIZER FIN

CRUMB
TRAY

EJECTOR KNOB

AFT
HYDROPLANE

STEAM PIPEWORK

MACHINERY CONTROL
ROOM

CONTROL ROOM

GALLEY

MACHINERY
RAFT

ORNAMENTAL STRIP

REAR EMERGENCY DOOR

PROPELLER

MAIN
TURBINE

SWITCHBOARD
ROOM

SONAR ROOM

STIFFENING
RIB

OFFICERS' MESS

BOMB
BIMERS
VIEWING
PANEL

WEATHER RADAR

LOWER
RUDDER

FOAM
PADDING

CINEMA

SONAR
TRANSDUCER
ARRAY

MAIN ENGINE

FOOTREST

LANDING
GEAR

WINE
CELLAR

TORPEDO
TUBE

STEAM CONDENSER

PILOTS
SEAT

CABLE
ENTRY
POINT

EYE

SPLAT
MORTICE

WIRELESS
DEVICE

CHAIN

PATCH OF
DISCOLOURED
VARNISH
LEFT FROM
LAST CLEANING

DISTILLER

DIESEL MOTOR
COMPARTMENT

INFLATION
VALVE

PENDULUM

FORWARD
HYDROPLANE

STONECARVING
WORKSHOP

REACTOR
SPACE

CRAFT STUDIOS

JUNIOR RATINGS'MESS

TORPEDO
COMPARTMENT

JUNIOR RATINGS BUNK
SPACE

CARBON DIOKIDE
SCRUBBER COMPARTMENT

SENIOR
RATINGS'
MESS

124 Untitled, 2001 | Sans titre

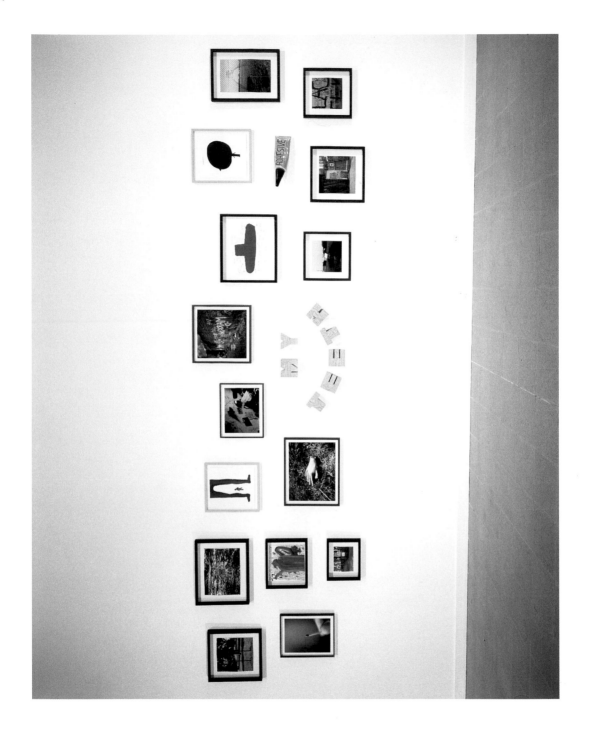

Catalogue de l'exposition

Catalogue of the Exhibition

▶ The Frank Cohen
Collection, Wilmslow, Cheshire

Untitled *(Dogs Fornicating)*,
2000 | [Chiens fornicateurs]
encre / papier, 23 x 27 cm

Untitled *(What happens after
you're dead)*, 2000 | [Ce qui
se passe après ta mort]
encre / papier, 23 x 26,5 cm

▶ FRAC Bretagne,
Châteaugiron

Untitled *(Dirty Tower
of M's + W's)*, 1997
| [Sale pile de *M* et de *W*]
encre / papier, 14,7 x 10,4 cm

Untitled *(Donuts)*, 1997
| [Beignets]
encre / papier, 21 x 14,5 cm

Untitled *(Help me...)*, 1997
| [Aidez moi...]
encre / papier, 21 x 14,5 cm

Untitled *(Different Circles)*,
1997 | [Cercles variés]
encre / papier, 14,7 x 10,4 cm

Untitled
*(I eat banana then do
drawing about school)*, 1997
| [Je mange une banane puis
je fais des dessins sur l'école]
encre / papier, 14,7 x 10,4 cm

Untitled *(Chocolate Log and
Cocoa Before Bed)*, 1998
| [Bûche au cacao et chocolat
avant d'aller au lit]
encre / papier, 15 x 10,3 cm

Untitled *(God bless
the little babies and...)*, 1998
| [Que Dieu bénisse
les petits bébés et...]
encre / papier, 14,7 x 10,3 cm

Untitled *(Hair grew
on his palm)*, 1998
| [Des cheveux se mirent à

pousser dans sa main]
encre / papier, 20,4 x 12,8 cm

Untitled *(The Sentimental
Journey)*, 1998
| [Voyage en amoureux]
encre / papier, 15 x 10,3 cm

Untitled
(Tree Without Roots), 1998
| [Arbre sans racines]
encre / papier, 14,8 x 10,4 cm

Untitled *(Actual size)*, 1999
| [Taille réelle]
encre / papier, 21 x 12,8 cm

Untitled *(A face is hidden
in this landscape)*, 1999
| [Un visage est caché
dans ce paysage]
encre / papier, 20,1 x 13 cm

Untitled *(The Life + Work
of Mr. X)*, 1999
| [La vie et l'œuvre de M. X]
encre / papier, 20,1 x 13 cm

Untitled *(They are nutters)*,
1999 | [Ils sont dingues]
encre / papier, 20,1 x 13 cm

Untitled *(Why I will bring
the trousers back)*, 1999
| [Voilà pourquoi je vais
rapporter le pantalon]
encre / papier, 20,1 x 13 cm

▶ Stephen Friedman
Gallery, Londres

Homemade Dog Toy, 1995
| Jouet pour chien
fait maison
latex, 27 x 17 x 6 cm

Big nut, 1996 | Grosse noix
fibre de verre, émail, peinture
27 x 25 x 23 cm

Stick, 1996 | Bâton
ciment, émail
35,5 x 1 x 1 cm

**Sunday
Adventure Club**, 1996

| Club des aventuriers
du dimanche
ph.-c., 40,5 x 27 cm

The End of Something, 1996
| La fin de quelque chose
ciment, émail
10 x 10 x 6,5 cm

Tunnel or Bridge?, 1996
| Tunnel ou pont ?
ph.-c., 14,5 x 20 cm

Untitled *(Writing + Drawing)*,
1997 | [Écriture + Dessin]
encre / papier, 14,7 x 10,4 cm

Building on the Wasteland,
1998 | Construire
sur le terrain vague
ph.-c., 25,5 x 25,5 cm

Untitled *(C.J.'s Writing)*,
1998 | [L'écriture de C.J.]
encre / papier, 25,7 x 24,5 cm

Untitled *(Dear...)*, 1998
| [Cher...]
encre / papier, 24,5 x 27 cm

Don't play here, 1998
| Interdit de jouer ici
ph.-c., 25,3 x 25,4 cm

Untitled *(First, cups of tea
will be served...)*, 1998
| [D'abord, on servira des
tasses de thé]
encre / papier, 14,8 x 10,3 cm

Untitled *(How tall does grass
have to be...)*, 1998 | [Quelle
taille doit avoir l'herbe...]
encre / papier, 26 x 24,5 cm

Untitled *(I design fancy
things for roofs...)*, 1998
| [Je dessine de drôles
de choses pour les toits...]
encre / papier, 20,9 x 14,3 cm

Untitled *(Inventory
of the Monster's Guts)*, 1998
| [Inventaire des intestins
du monstre]
encre / papier, 26 x 24,5 cm

Untitled (*Little Kids on the Train...*), 1998
| [Petits gamins dans le train]
encre / papier, 24 x 26,3 cm

Untitled (*One Eyed Cowboy-Peanut*), 1998
| [Cowboy-cacahuète borgne]
encre / papier, 20,4 x 12,6 cm

Untitled (Page four hundred and ninety-two), 1998
| [Page quatre-cent-quatre-vingt-douze]
encre / papier, 24 x 26,5 cm

Untitled (*Smoke Rings Poster*), 1998
| [Poster de ronds de fumée]
encre / papier, 24 x 26,5 cm

Untitled (*Start... Finish*), 1998
| [Départ... arrivée]
encre / papier, 24,5 x 26 cm

Untitled (*Subtitles*), 1998
| [Sous-titres]
encre / papier, 26 x 24,5 cm

Untitled (*This kind of star is rare*), 1998
| [Ce genre d'étoile est rare]
encre / papier, 21 x 14,5 cm

Untitled (*Thursday 5th*), 1998
| [Jeudi 5]
encre / papier, 24,5 x 26 cm

Untitled (*Views*), 1998
| [Vues]
encre / papier, 20,9 x 14,3 cm

Untitled (*When weak lines end...*), 1998 | [Quand les lignes finissent par faiblir...]
encre / papier, 24 x 26 cm

Handbag, 1999
| Sac à main
polyester, fibre de verre, peinture, 33 x 9,5 x 20 cm

Lettuce Leaf with Cigarette Burns, 1999
| Feuille de laitue avec brûlures de cigarette
tissu, peinture
59,7 x 44,5 x 10,2 cm

River for Sale, 1999
| Rivière à vendre
ph.-c., 30,5 x 40,5 cm

Sculpture of a Nail, 1999
| Sculpture d'un clou

aluminium, polyester
11,5 x 4,5 cm

Sculpture of TV, 1999
| Sculpture de TV
polyester, fibre de verre, peinture, 41 x 31 cm

The Back of Your Head, 1999
| L'arrière de votre tête
polyester, fibre de verre, peinture, 41 x 18 x 11,4 cm

The Vandal's Shadow, 1999
| L'ombre du vandale
polyester, fibre de verre, peinture, 147 x 77 x 69 cm

Untitled (*At first he was relaxed and charming...*), 1999 | [D'abord il était détendu, charmant...]
encre / papier, 20,1 x 13 cm

Untitled (*Colour Chart*), 1999
| [Charte de couleurs]
encre / papier, 19,6 x 12,4 cm

Untitled (*Contents*), 1999
| [Table]
encre / papier, 25,5 x 24,5 cm

Untitled (*During the second world war, German spies...*), 1999 | [Durant la Seconde Guerre Mondiale, des espions allemands...]
encre / papier, 20.1 x 13 cm

Untitled (*Edited Gestures*), 1999
| [Échantillon d'attitudes]
encre / papier, 20,1 x 13 cm

Untitled (*Fact File*), 1999
| [Compte-rendu]
encre / papier, 20,1 x 13 cm

Untitled (*Family Pet's Guts*), 1999
| [Boyaux d'animal familier]
encre / papier, 20,1 x 13 cm

Untitled (*I love drillin' holes*), 1999 | [J'adore faire des trous]
technique mixte sur papier, 28,3 x 24,5 cm

Untitled (*Nothing fits*), 1999
| [Rien ne va]
encre / papier, 24 x 20,6 cm

Untitled (*Pete's Hair*), 1999
| [Les cheveux de Pete]
encre / papier, 20,1 x 13 cm

Untitled (*Sunburn, Bad Sunburn*), 1999 | [Coup de soleil, méchant coup de soleil]
encre / papier, 20,1 x 13 cm

Untitled (*The famous 'A'*), 1999 | [Le célèbre A]
encre / papier, 18 x 14 cm

Untitled (*This H stands for welcome to the park*), 1999
| [Ce H vous souhaite la bienvenue dans le parc]
ph.-c., 30,5 x 30,5 cm

Untitled (*Time to Reflect*), 1999
| [Le temps de la réflexion]
encre / papier, 20,1 x 13 cm

Untitled (*Translation of Symbols*), 1999
| [Traduction de symboles]
encre / papier, 20,1 x 13 cm

Untitled (*Welcome...*), 1999
| [Bienvenue...]
ph.-c., 30,5 x 30,5 cm

Untitled (*What I learned at college - What I already knew*), 1999 | [Ce que j'ai appris à l'école – Ce que je savais déjà]
encre / papier, 20,1 x 13 cm

Untitled (*Which record is the best?*), 1999 | [Quel est le meilleur disque ?]
encre / papier, 19,7 x 12,3 cm

Untitled (Why is the thing looking so happy?), 1999
| [Pourquoi ce machin a-t-il un air si réjoui ?]
encre / papier, 20,1 x 13 cm

Untitled (*Your ex-husband is now magnetic*), 1999
| [Votre ex-mari est magnétique à présent]
encre / papier, 20,1 x 13 cm

Untitled (*Dream of Space Station*), 2000 | [Le rêve de la station spatiale]
technique mixte / papier
35,7 x 40,9 cm

Untitled (*Grey Man and Symbols*), 2000

| [Homme gris et symboles]
acrylique, encre / papier
40,5 x 33,3 cm

Untitled (*Coffee from
a Cracked Pot), 2001*
| [Du café dans un pot fêlé]
acrylique, marqueur sur
papier, 30 x 31 cm

Untitled
(*Do you recognise this man?),*
2001
| [Reconnaissez-vous
cet homme ?]
encre / papier, 19,1 x 19,4 cm

Untitled (*Grandpa went
missing one night...),* 2001
| [Une nuit, grand-père a
disparu...]
encre / papier, 19 x 19,5 cm

Untitled (Sorry), 2001
| [Désolé]
technique mixte sur papier
29 x 40,1 cm

▶ collection Yvon Lambert,
Avignon

Untitled (*Submarine), 2001*
| [Sous-marin]
gouache / papier, 31 x 40 cm

▶ collection
M. et Mme Libeert, Bruxelles

Y?, 2001 | Pourquoi ?
composite acrylique, peinture
300 x 11 x 3 cm

▶ David Shrigley
et Yvon Lambert, Paris

Untitled (*Horses), 1999*
| [Chevaux]
collage, 46,7 x 43 cm

Arson, 2000
| Incendie criminel
ph.-c., 40,5 x 30,5 cm

Cat Box, 2001
| Boîte à chat
plastique, composite acrylique
100 x 70 x 40 cm

Foot, 2001 | Pied
composite acrylique, peinture
13,5 x 33 x 12 cm

Hoof, 2001 | Sabot
vis, clous, composite
acrylique, peinture
38 x 17 x 15 cm

Life and Death, 2001
| La vie et la mort
ph.-c., 32,5 x 28,5 cm
2 éléments

Severed Hand, 2001
| Main tranchée
ph.-c., 51 x 40,5 cm

This Way Up, 2001
| Ne pas retourner
ph.-c., 40,5 x 40,5 cm

Untitled (*Legs), 2001*
| [Jambes]
peinture sur papier
37 x 33.5 cm

Untitled (*Pretend you have
lost), 2001* | [Fait semblant
d'avoir perdu]
encre / papier, 20,6 x 27,5 cm

Untitled (*Silhouette), 2001*
peinture sur papier
39 x 36 cm

What Decay Looks Like,
2001 | Ce à quoi ressemble
une carie
miroir, composite acrylique
130 x 80 x 33 cm

▶ collection Anne-Marie
et Marc Robelin, Paris

Untitled (*La ville et le
pantin),* 1999 mousse
synthétique, colle, agrafes
55 x 55 cm

Help, 1999 | Au secours
ph. arg. 38 x 29 cm

My Teeth, 1999
| Mes dents
bois, 7 élts
15 x 15 x 10 cm chaque

Untitled (*Please do not
remove from aircraft), 2000*
| [Ne pas retirer

de l'avion, s.v.p.]
encre / papier, 32 x 42.7 cm

▶ collection Sylvie et
Ariel Roger-Paris, Düsseldorf

Screw, 2001 | Vis
aluminium, polyester, peinture
20 x 41 x 20 cm

▶ collection Rita Prévost-
Tavernier, Bruxelles

Mr. Glove, 2001
chaise, composite
acrylique, peinture,
84 x 41 x 47,5 cm

▶ collection Sylvie Winckler,
Bruxelles

Glue, 2001 | Colle
composite acrylique, peinture
14 x 44,5 x 10 cm

**A Candle in the Shape of a
Candle**, 2001 | Une bougie
en forme de bougie
cire, mèche
89 x 29 x 29 cm

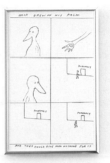

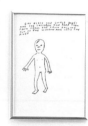

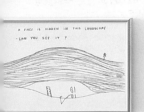

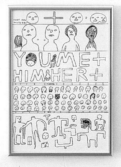

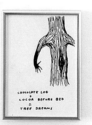

Liste des illustrations
|
List of Illustrations

▲ Stephen Friedman Gallery, Londres

✦ David Shrigley et Yvon Lambert, Paris

Domaine de Kerguéhennec

Publications

2002

David SHRIGLEY
textes : Frédéric Paul
interview : D. Shrigley /
Neil Mulholland
— *Français/Anglais*
24 x 18 cm
136 pp., 51 ill. coul. & 34 noir
ISBN 2-906574-02-3
▶ 27,50 € / 27,50 US $

Hreinn FRIÐFINNSSON
textes : Frédéric Paul
— *Français/Anglais*
24 x 18 cm
112 pp., 93 ill. coul.
ISBN 2-906574-01-5
▶ 25 € / 25 US $

Silvia BÄCHLI
textes : Marc Donnadieu,
Fabrice Hergott, Frédéric Paul
26 x 20,5 cm
96 pp., 41 ill. coul.
ISBN 2-87900-728-3
▶ 15 €

2001

Jacques VIEILLE
texte : René Denizot
— *Français/Anglais*
25 x 18 cm
32 pp., 17 ill. coul.
ISBN 2-87721-184-3
▶ 10 €

Didier MARCEL
textes : Eric Troncy,
Denys Zacharopoulos
— *Français/Anglais*
22 x 16 cm
130 pp., 86 ill. coul.
ISBN 2-910850-37-4
▶ 18,30 €

2000

Glenn BROWN
textes : Terry R.Myers,
Frédéric Paul
interview : G. Brown /

Stephen Hepworth
— *Français/Anglais*
22,5 x 20,5 cm,
84 pp., 36 ill. coul. 3 ill. noir
ISBN 2-906574-00-7
▶ 15,25 € / 20 US $

1996

Eugène LEROY
interview : E. Leroy /
Denys Zacharopoulos
— *Français/Anglais/Allemand*
24,5 x 17 cm
96 pp., 71 ill. coul. 30 ill. noir
▶ 18,30 €

1992

Tony CRAGG
textes : Thomas Mc Evilley
interview : T. Cragg /
Jacinto Lageira
— *Français/Anglais*
28,5 x 21 cm
72 pp., 30 ill. coul. 10 ill. noir
ISBN 2-906574-4-7
▶ 7,60 €

1991

Susana SOLANO
texte : Jean-Marc Poinsot
— *Français/Espagnol*
21 x 28,5 cm, 40 pp., 9 ill.
coul. & 9 noir
ISBN 2-906574-12-0
▶ 7,60 €

Didier VERMEIREN
texte : Jean-Pierre Criqui
— *Français/Anglais*
28,5 x 22,5 cm
46 pp., 13 ill. coul. 14 ill. noir
ISBN 2-906574-12-0
▶ 7,60 €

1990

Barry X BALL
texte : Jean-Pierre Criqui
— *Français/Anglais*
23 x 22,5 cm

36 pp., 15 ill. coul. 2 ill. noir
ISBN 2-906574-09-2
▶ 7,60 €

Élisabeth BALLET
texte : Jean-Pierre Criqui
— *Français/Anglais*
30 x 23 cm
32 pp., 9 ill. coul. 10 ill. noir
ISBN 2-906574-09-2
▶ 7,60 €

Tony BROWN
texte : Antonio Guzman
— *Français/Anglais*
23 x 30 cm
24 pp., 4 ill. coul. 13 ill. noir
ISBN 2-906574-08-2
▶ 7,60 €

Willi KOPF
textes : Jean-Pierre Criqui,
Friedrich Meschede
— *Français/Allemand/Anglais*
23 x 30 cm
36 pp., 10 ill. coul. 1 ill. noir
ISBN 2-906574-10-4
▶ 7,60 €

1989

Robert GROSVENOR
textes : Jean-Pierre Criqui,
Donald Kuspit
— *Français/Anglais*
30 x 23 cm
48 pp., 8 ill. coul. 14 ill. noir
ISBN 2-906574-05-8
▶ 4,60 €

Jean-Gabriel COIGNET
texte : Sonia Criton
— *Français/Anglais*
20 x 15 cm
40 pp., 8 ill. coul. 12 ill. noir
ISBN 2-907643-19-3
▶ 7,60 €

Claire LUCAS
texte : Philippe Piguet
22,5 x 29,5 cm
24 pp., 8 ill. coul.
ISBN 2-906574-07-4
▶ 4,60 €

Hamish FULTON
Standing Stones and
Singing Birds in Brittany
interview : H. Fulton /
Thomas A. Clark
— *Français/Anglais*
15 x 24 cm, 28 pp.
ISBN 2-906574-04-X
▶ 4,60 €

1988

Hamish FULTON
23,5 x 30,5 cm
16 pp., 8 ill. coul. 8 ill. noir
ISBN 2-906574-01-5
▶ 7,60 €

Carel VISSER
texte : Carel Blotkamp
— *Français/Anglais*
30 x 23 cm
32 pp., 4 ill. coul. 14 ill. noir
ISBN 2-906574-03-1
▶ 4,60 €

1987

Max NEUHAUS
texte : Denys Zacharopoulos
— *Français/Anglais*
30 x 23 cm
24 pp., 9 ill. coul. 3 ill. noir
ISBN 2-906574-01-5
▶ 7,60 €

Keith SONNIER
texte : Jean-Pierre Criqui
— *Français/Anglais*
30 x 23 cm
32 pp., 12 ill. coul. 1 ill. noir
ISBN 2-906574-00-7
▶ 7,60 €

...................................

1999

Étienne MÉRIAUX
textes : Étienne Mériaux
— *Français/Anglais*
25 x 17 cm
16 pp., 8 ill. noir
▶ 3 €

ICÔNES
textes : Philippe Caurant,
Jakob Gautel, Diane
Létourneau, Fabrice Midal,

Frédéric Poletti, Olivier Zabat,
Denys Zacharopoulos
— *Français/Anglais*
25 x 17 cm, 16 pp., 7 ill. noir
▶ 4,60 €

1998

LES OBJETS
CONTIENNENT L'INFINI
texte : Denys Zacharopoulos
17 x 12 cm
36 pp., 8 ill. coul.
▶ 4,60 €

1997

LE GRAND RÉCIT
textes : Pierre Coulibeuf,
Denys Zacharopoulos
— *Français/Anglais*
25 x 17 cm
16 pp., 15 ill. noir
▶ 4,60 €

1995

DOMAINE 1994
textes : Ch. Barkitzis,
Pier Paolo Calzolari, Alexandre
Gherban, Georges
Hadjimichalis, Per Kirkeby,
Alain Schnapp,
Gilles A. Tiberghien,
Denys Zacharopoulos
— *Français/Anglais*
24,5 x 17 cm, 270 pp.,
136 ill. coul. 87 ill. noir
ISBN 90-72893-16-6
▶ 30,50 €

1994

DOMAINE 1993
textes : Isabelle Dupuy, Carlo
Severi, Denys Zacharopoulos
et Miroslaw Balka, Pedro
Cabrita Reis, Angela
Grauerholz, Côme Mosta-
Heirt, Eran Schaerf, Adrian
Schiess, Pat Steir, Thanassis
Totsikas, Vassiliki Tsekoura,
Henk Visch, Franz West
— *Français/Anglais*
24,5 x 17 cm, 184 pp., 74 ill.
coul. 118 ill. noir
ISBN 90-72893-13-1
▶ 30,50 €

1988

Le DOMAINE de
KERGUÉHENNEC
Parcours du patrimoine
texte : Jean-Jacques Rioult
19 x 11,2 cm
22 pp., 6 ill. coul. 29 ill. noir
éd. Inventaire général,
Rennes
ISBN 2-905064-04-8
▶ 2,30 €

Domaine de Kerguéhennec

www.art-kerguehennec.com

centre d'art contemporain
centre culturel de rencontre
F. 56500 Bignan / France

☎ +33 (0) 2 97 60 44 44
🖷 +33 (0) 2 97 60 44 00
✉ info@art-kerguehennec.com

..

Le centre est subventionné par
_ le Conseil général du Morbihan
_ le Conseil régional de Bretagne
_ le Ministère de la culture : Délégation
aux arts plastiques, DRAC Bretagne
et présidé par Annick Guillou-Moinard

..

L'équipe | The Staff

_ Frédéric Paul : *directeur*

_ Stéphanie Meissonnier :
chargée d'administration et de production

_ Véronique Boucheron :
responsable service des publics
_ Germaine Auzeméry : *assistante*

_ Christine Lhériau :
secrétariat, contact presse et tourisme
_ Frédérique Étienne : *secrétaire comptable*

_ Frédéric Macario : *régisseur*
_ Benoît Mauras : *assistant, webmestre*
_ Yann Lesueur : *technicien, accueil*

_ Sylviane Olivo : *intendance*
_ Sophie Servais : *entretien*
_ Catherine Gouessant : *accueil*

_ Marie-Laure Allain, Nathalie Georges,
Aurélie Lucas, Pauline Raynaud : *stagiaires*

..

Exposition | Exhibition

David Shrigley, 22.VI-8.IX.2002

..

Edition | Edition

textes :
Neil Mulholland, Frédéric Paul, David Shrigley

conception générale et ligne graphique :
Frédéric Paul

traduction :
Elizabeth Jian-Xing Too > *English*
Bénédicte Delay > *Français*

crédits photographiques :
Dominique Dirou
Ahlburg Keate Photography
Andy Keate
Stephen White
Galerie Yvon Lambert, Paris
Stephen Friedman Gallery, Londres

iconographie :
Benoît Mauras, Germaine Auzeméry

corrections :
Corredac, Burgnac
Elizabeth Jian-Xing Too

photogravure et flashage :
Icônes, Lorient

impression :
IOV, communication, Arradon

tirage : 2 000 ex.

Dépôt légal : 4e trimestre 2002

© David Shrigley
les auteurs
Domaine de Kerguéhennec

I.S.B.N. 2-906574-02-3

..

Remerciements | Acknowledgements

l'artiste
Olivier Belot
David Hubbard
Catherine Ferbos-Nakov

The Franck Cohen Collection
Yvon Lambert
Mme et M. Libeert
Rila Prévost-Tavernier
Anne-Marie et Marc Robelin
Sylvie et Ariel Roger-Paris
Sylvie Winckler

FRAC Bretagne, Châteaugiron
Galerie Yvon Lambert, Paris
Stephen Friedman Gallery, Londres

le British Council
le Domaine des amis de Kerguéhennec

le Conseil général du Morbihan
le Conseil régional de Bretagne
le Ministère de la culture : Délégation aux arts
plastiques, DRAC Bretagne